中国历代经典碑帖集字

赵孟頫行书集字常用对联

李文采 ● 编著

浙江人民美术出版社

U0146248

图书在版编目（CIP）数据

赵孟頫行书集字常用对联 / 李文采编著. -- 杭州：
浙江人民美术出版社，2024.7. --（中国历代经典碑帖
集字）. -- ISBN 978-7-5751-0242-1

Ⅰ. J292.25

中国国家版本馆 CIP 数据核字第 2024Q27R20 号

策划编辑：褚潮歌
责任编辑：李寒晓
责任校对：董　玥
责任印制：陈柏荣
装帧设计：何俊浩

中国历代经典碑帖集字
赵孟頫行书集字常用对联

李文采 / 编著

出版发行：浙江人民美术出版社
　　　　　（杭州市环城北路177号）
经　　销：全国各地新华书店
制　　版：杭州真凯文化艺术有限公司
印　　刷：浙江兴发印务有限公司
版　　次：2024年7月第1版
印　　次：2024年7月第1次印刷
开　　本：889mm×1194mm　1/16
印　　张：6
字　　数：50千字
书　　号：ISBN 978-7-5751-0242-1
定　　价：38.00元

如发现印刷装订质量问题，影响阅读，请与出版社营销部联系调换。

目录

春联

一、喜迎新春篇

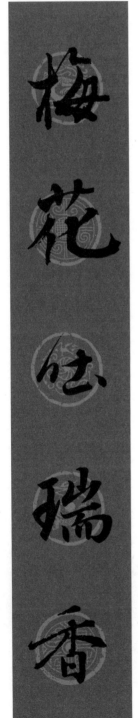

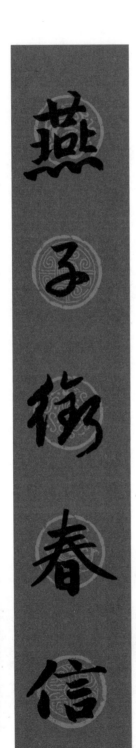

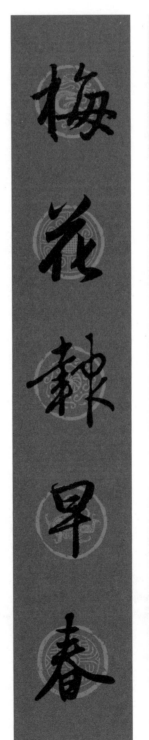

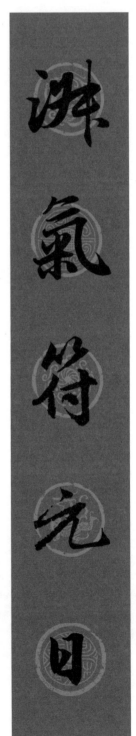

春色满庭　燕子衔春信，梅花吐瑞香

春意盎然　淑气符元日，梅花报早春

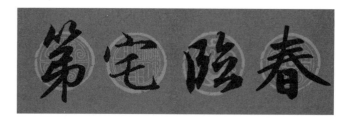

春归大地

第宅临春

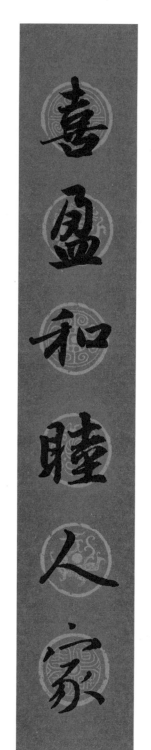
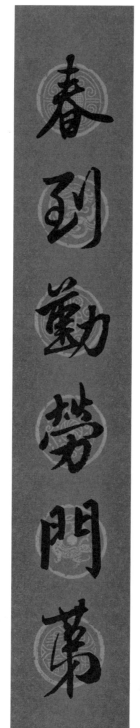

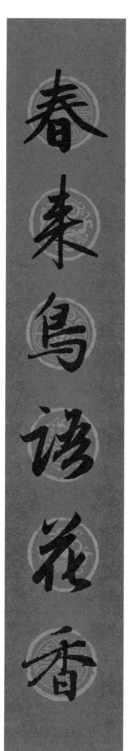
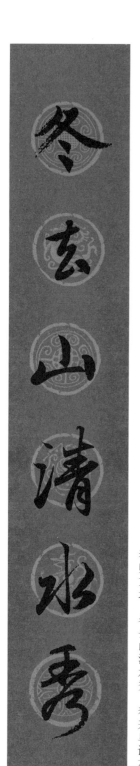
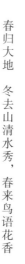

春归大地
冬去山清水秀，春来鸟语花香

春临宅第　春到勤劳门第，喜盈和睦人家

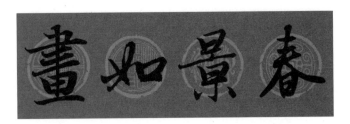

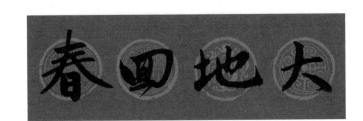

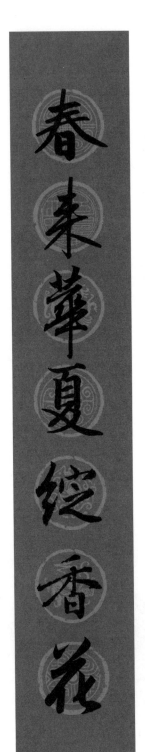

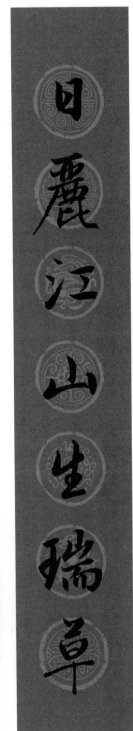

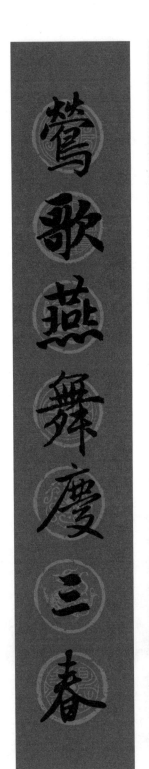

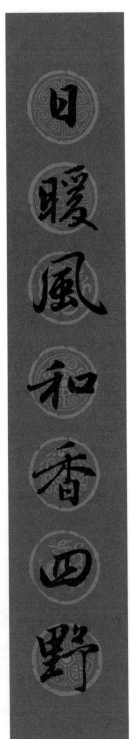

春景如画　日丽江山生瑞草，春来华夏绽香花

大地回春　日暖风和香四野，莺歌燕舞庆三春

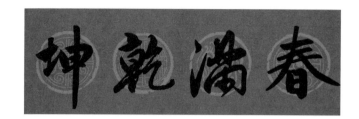

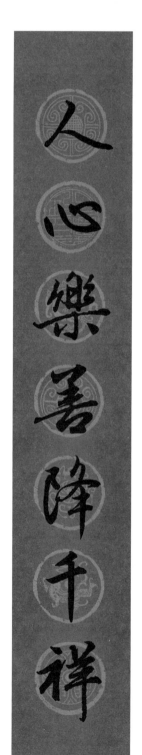

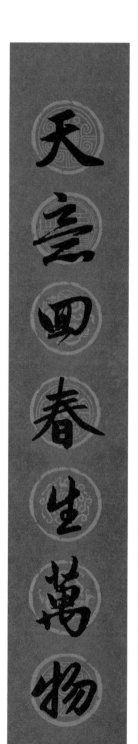

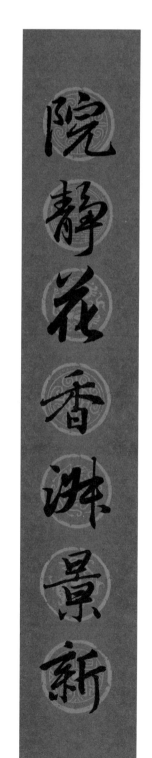

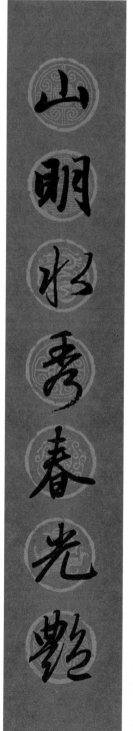

人喜春畅　天意回春生万物，人心乐善降千祥

春满乾坤　山明水秀春光艳，院静花香淑景新

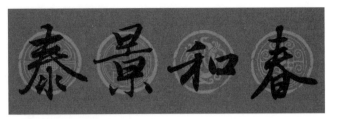

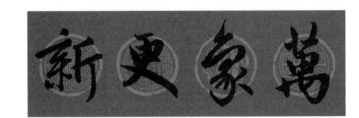

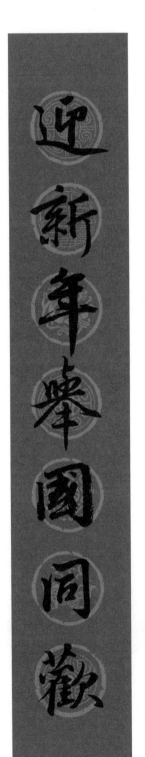

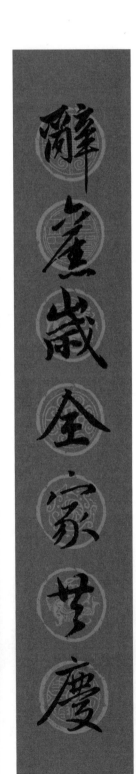

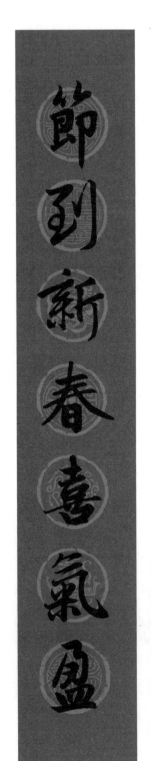

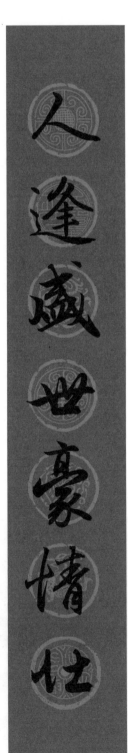

春和景泰　辞旧岁全家共庆，迎新年举国同欢

万象更新　人逢盛世豪情壮，节到新春喜气盈

恭賀新禧

迎春接福

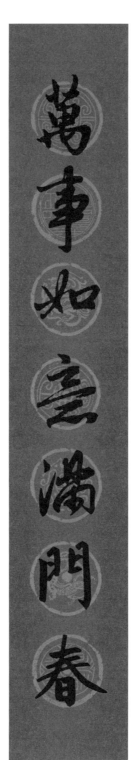

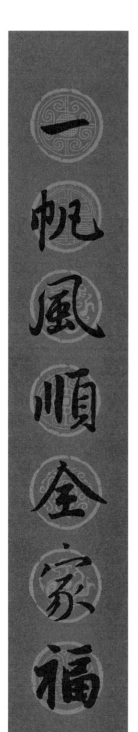

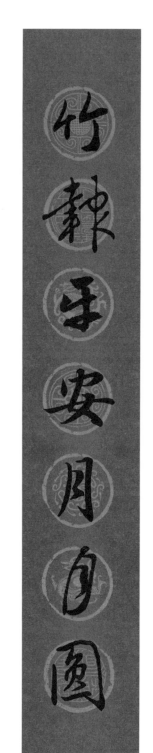

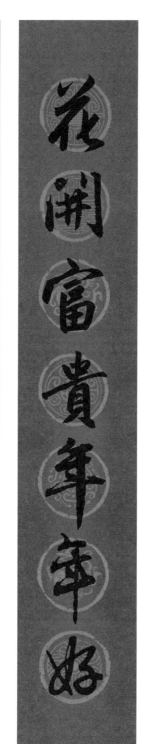

恭贺新禧 一帆风顺全家福，万事如意满门春

迎春接福 花开富贵年年好，竹报平安月月圆

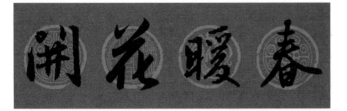

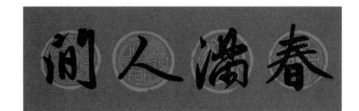

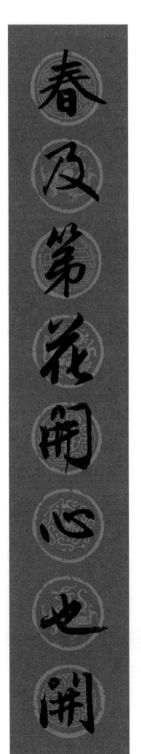
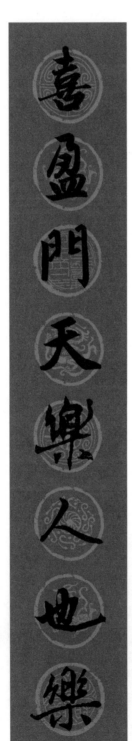

春暖花开
喜盈门天乐人也乐，春及第花开心也开

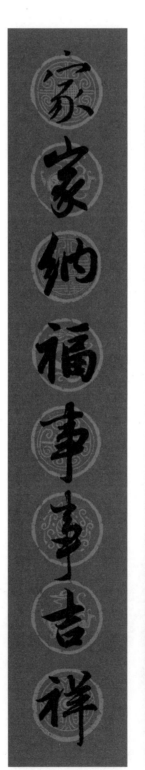
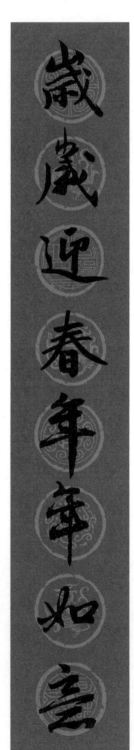

春满人间　岁岁迎春年年如意，家家纳福事事吉祥

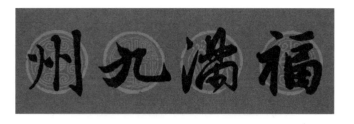

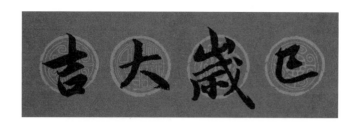

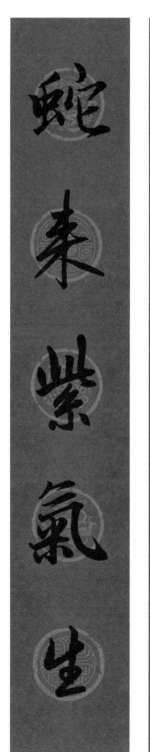

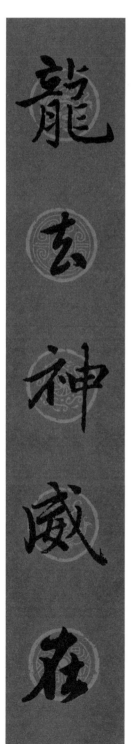

福满九州

龙去神威在，蛇来紫气生

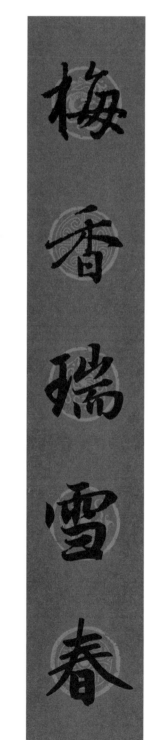

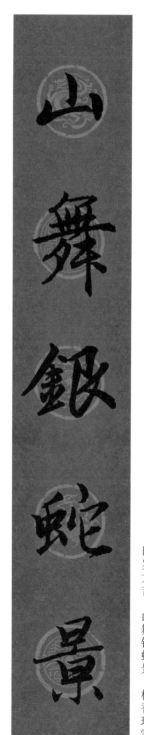

巳岁大吉

山舞银蛇景，梅香瑞雪春

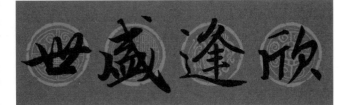

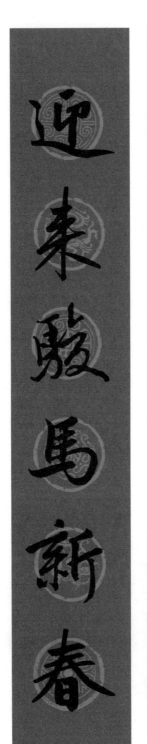
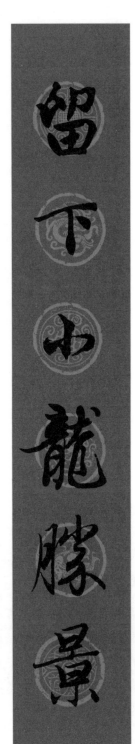

欣逢盛世　留下小龙胜景，迎来骏马新春

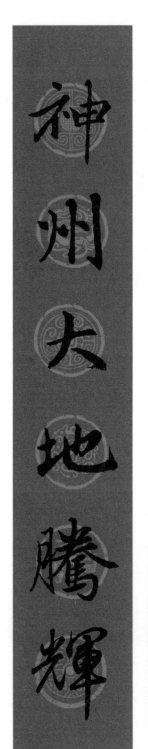
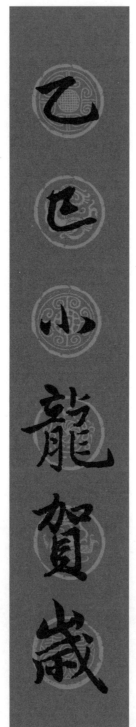

五福临门　乙巳小龙贺岁，神州大地腾辉

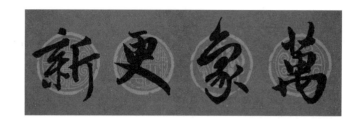

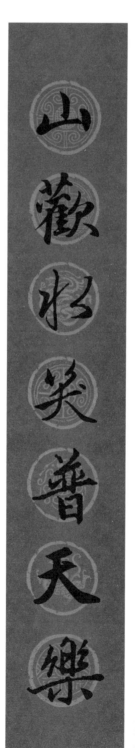

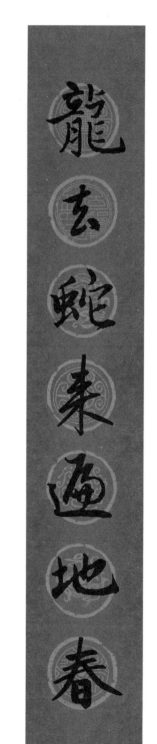

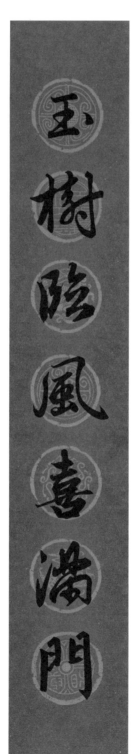

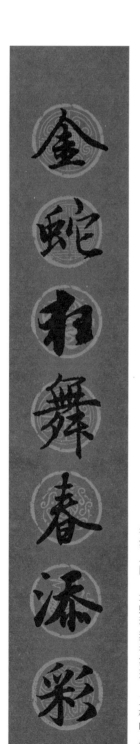

春满人间　金蛇狂舞春添彩，玉树临风喜满门

万象更新　山欢水笑普天乐，龙去蛇来遍地春

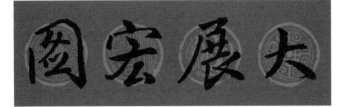

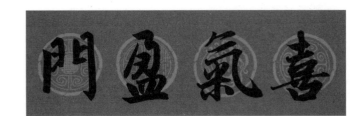

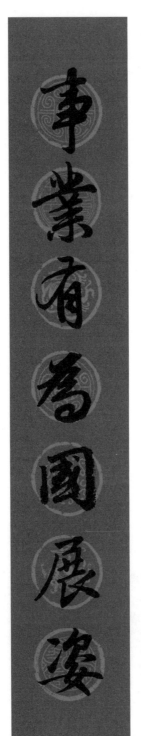
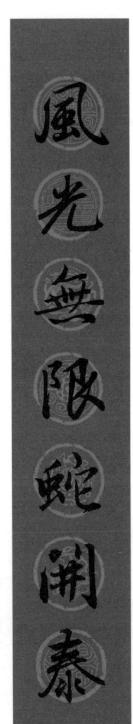

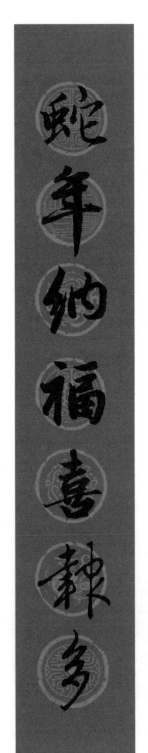
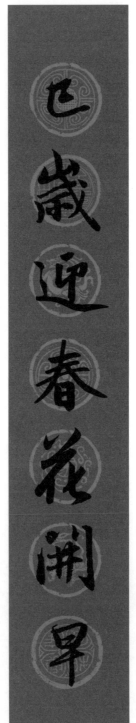

大展宏图　风光无限蛇开泰，事业有为国展姿

喜气盈门　巳岁迎春花开早，蛇年纳福喜报多

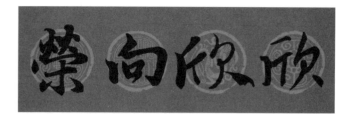

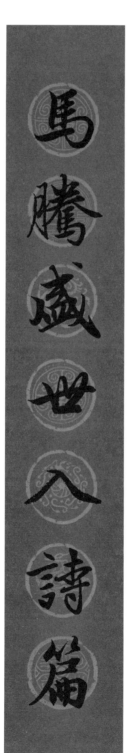

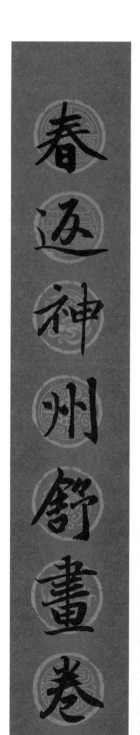

太平盛世　春返神州舒画卷，马腾盛世入诗篇

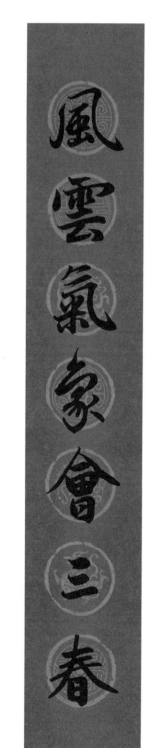

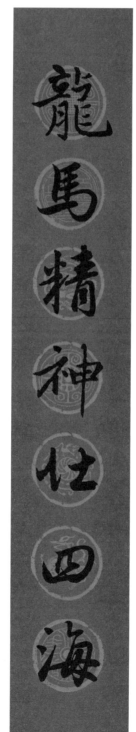

欣欣向荣　龙马精神壮四海，风云气象会三春

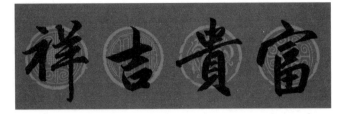

富貴吉祥

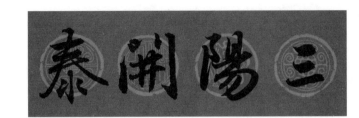

三陽開泰

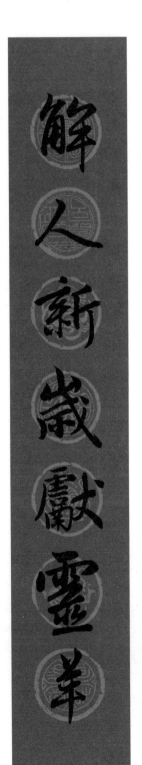

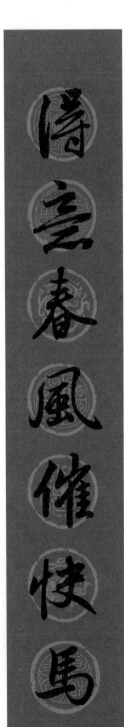

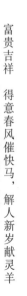

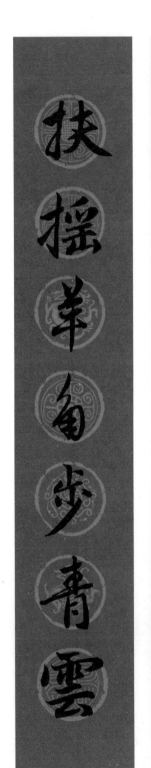

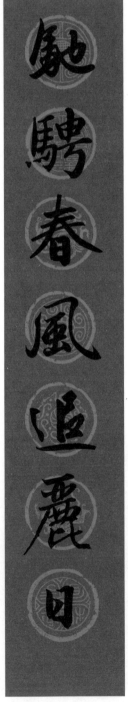

富贵吉祥　得意春风催快马，解人新岁献灵羊

三阳开泰　驰骋春风追丽日，扶摇羊角步青云

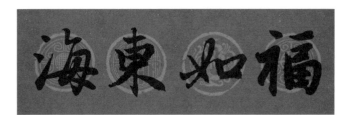

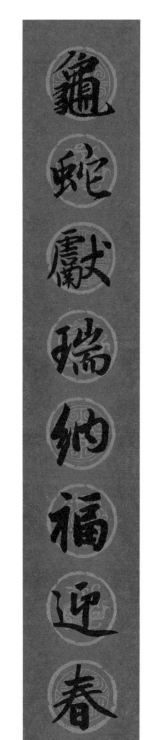
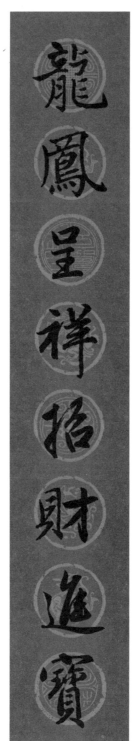

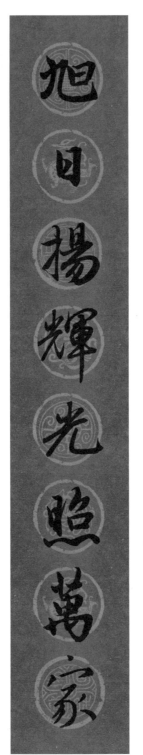
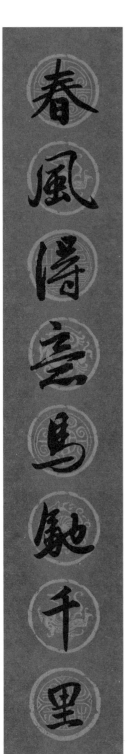

马年吉祥　春风得意马驰千里，旭日扬辉光照万家

福如东海　龙凤呈祥招财进宝，龟蛇献瑞纳福迎春

三、国泰民安篇

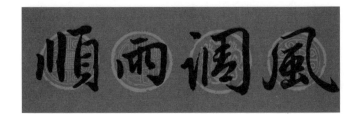

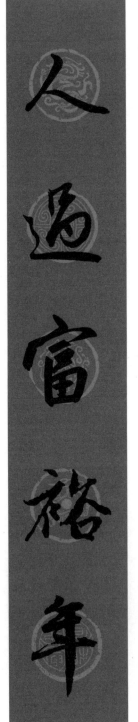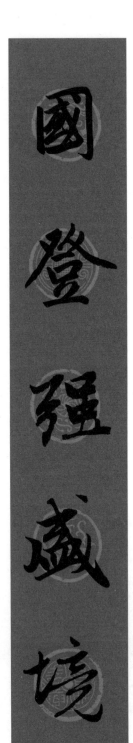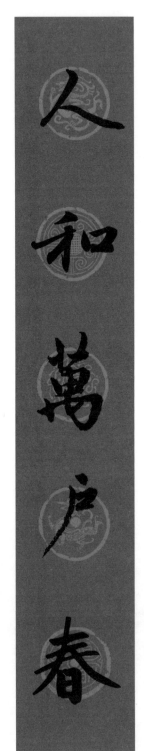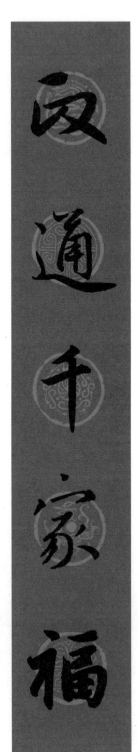

华夏腾飞　国登强盛境，人过富裕年

风调雨顺　政通千家福，人和万户春

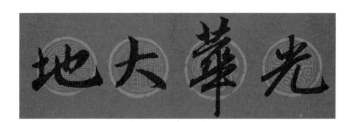

日耀月明

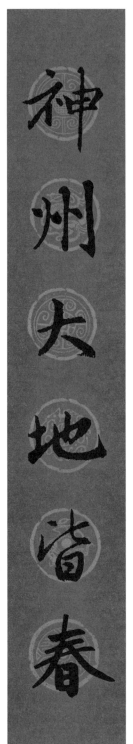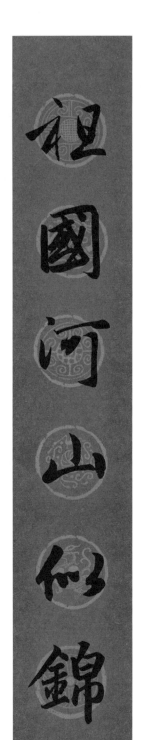

日耀月明　祖国河山似锦，神州大地皆春

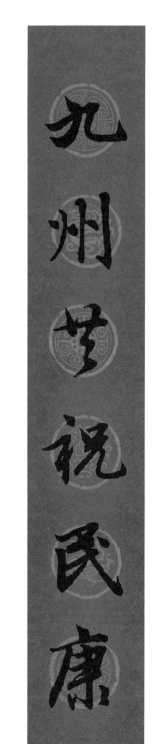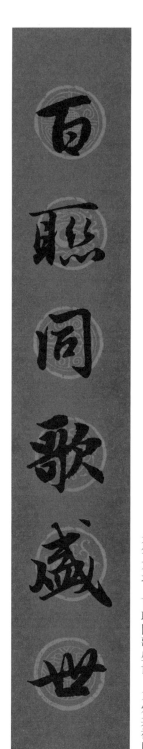

光华大地　百联同歌盛世，九州共祝民康

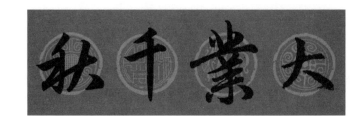

長治久安

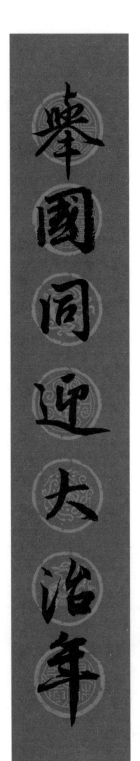

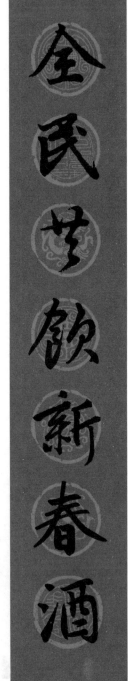

大業千秋

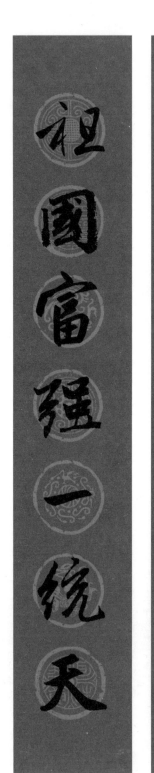

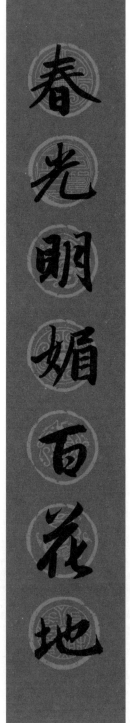

长治久安　全民共饮新春酒，举国同迎大治年

大业千秋　春光明媚百花地，祖国富强一统天

限無光春

強富榮繁

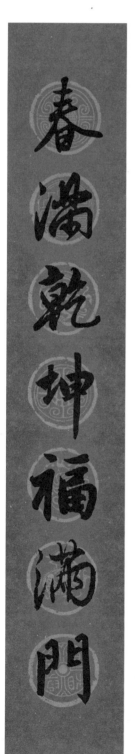

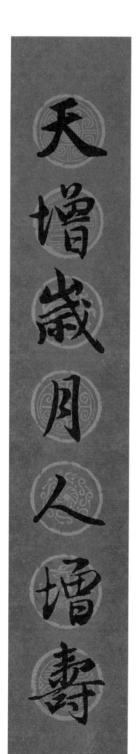

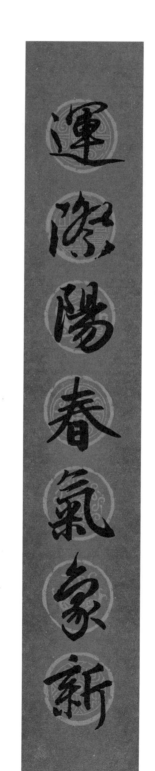

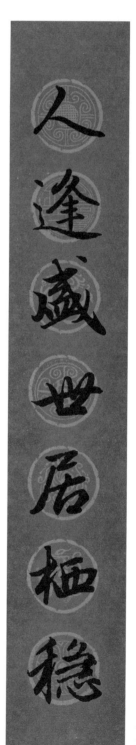

春光无限　天增岁月人增寿，春满乾坤福满门

繁荣富强　人逢盛世居栖稳，运际阳春气象新

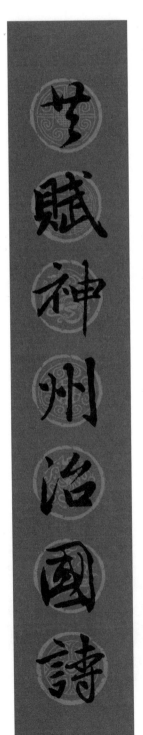
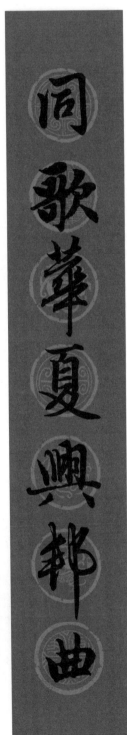

国富民强

同歌华夏兴邦曲，共赋神州治国诗

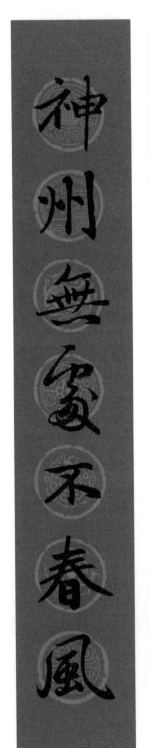
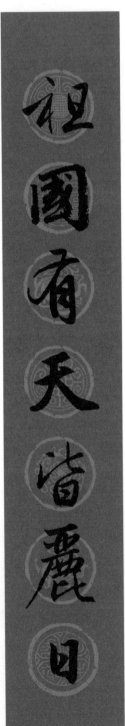

前程似锦

祖国有天皆丽日，神州无处不春风

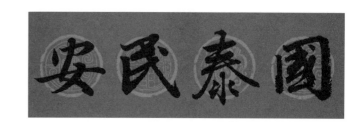

春
联
·
国
泰
民
安
篇

—— 21

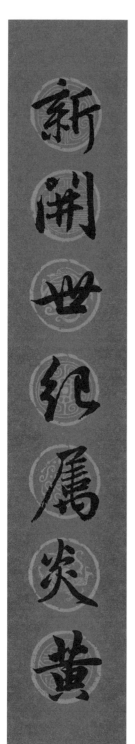 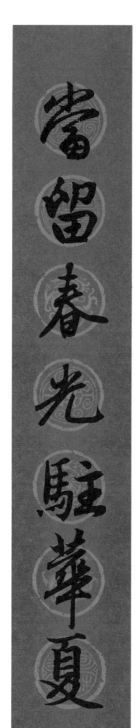

春满人间　当留春光驻华夏，新开世纪属炎黄

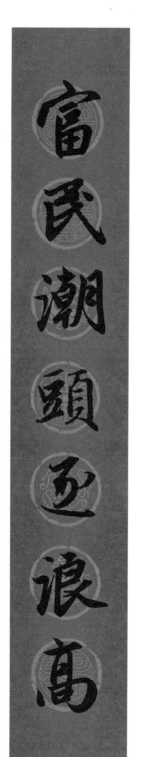 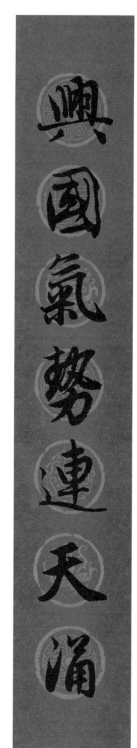

国泰民安　兴国气势连天涌，富民潮头逐浪高

錦绣江山

神州永春

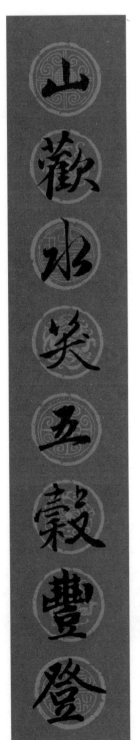

锦绣江山　人杰地灵百业兴旺，山欢水笑五谷丰登

神州永春　盛世和平百花齐放，宏图大展万里腾飞

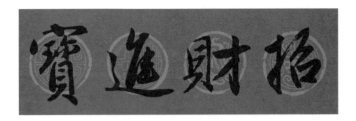

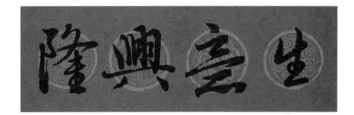

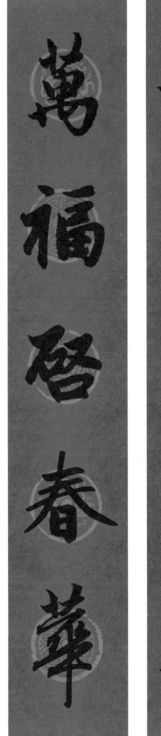

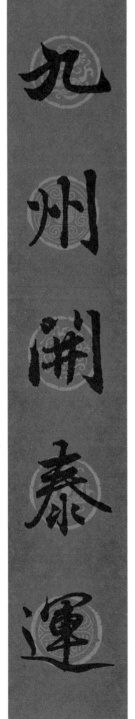

招财进宝　九州开泰运，万福启春华

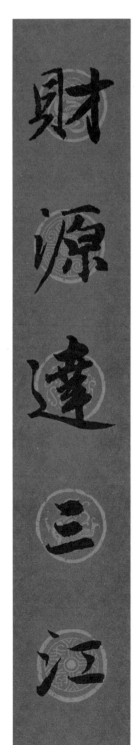

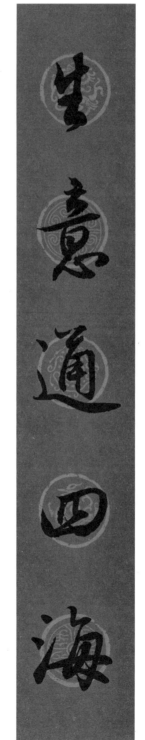

生意兴隆　生意通四海，财源达三江

瑞氣臨門

人歡財旺

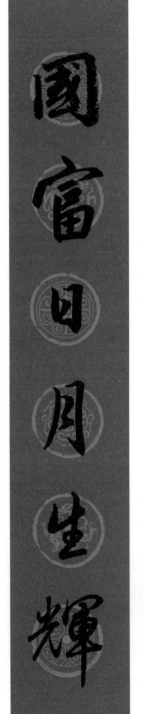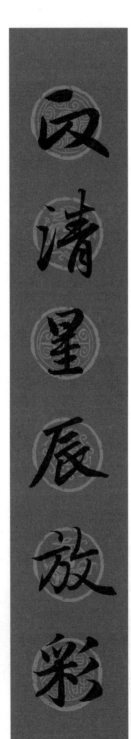

瑞气临门　政清星辰放彩，国富日月生辉

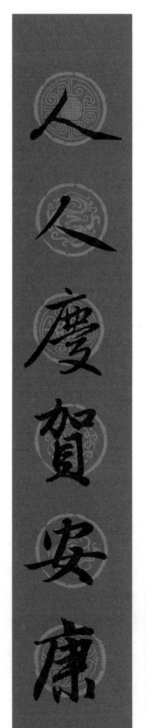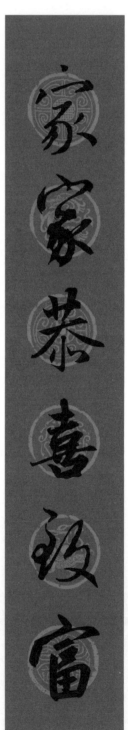

人欢财旺　家家恭喜致富，人人庆贺安康

萬事亨通

迎春接福

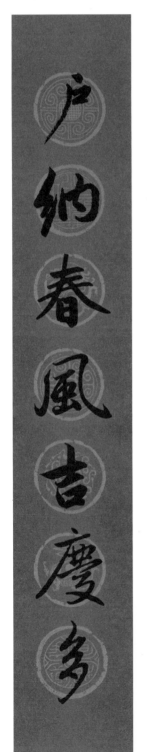

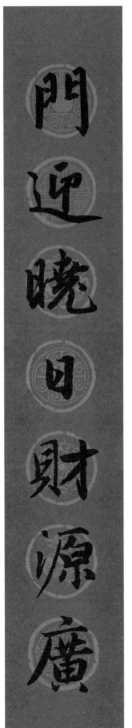

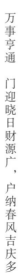

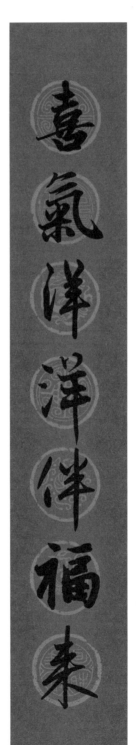

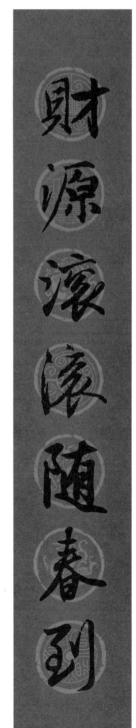

戶納春風吉慶多

門迎曉日財源廣

万事亨通　门迎晓日财源广，户纳春风吉庆多

喜氣洋洋伴福來

財源滾滾隨春到

迎春接福　财源滚滚随春到，喜气洋洋伴福来

财源广进

吉星高照

财源广进　年年福禄随春到，日日财源顺意来

吉星高照　四季来财家兴旺，八方进宝福满堂

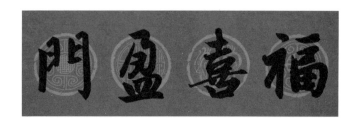

門臨禧福　門盈喜福

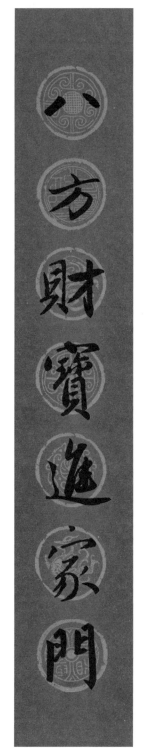

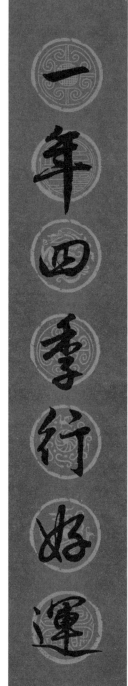

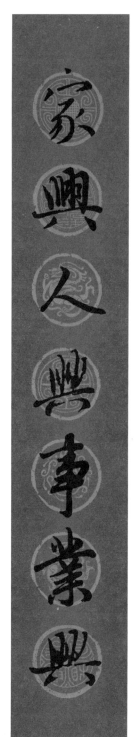

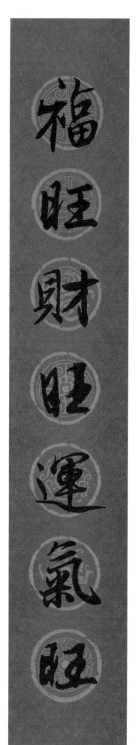

八方財寶進家門

一年四季行好運

家興人興事業興

福旺財旺運氣旺

福禧临门　一年四季行好运，八方财宝进家门

福喜盈门　福旺财旺运气旺，家兴人兴事业兴

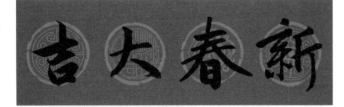

新春大吉

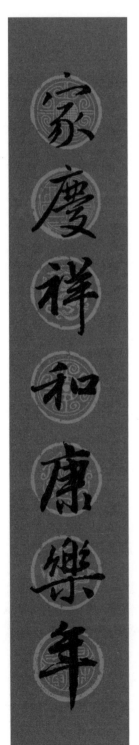

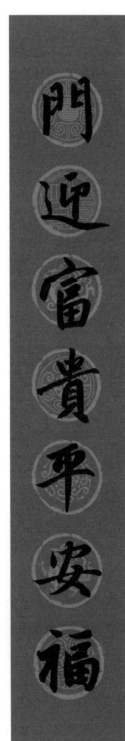

新春大吉　门迎富贵平安福，家庆祥和康乐年

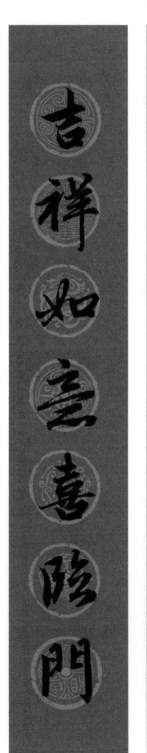

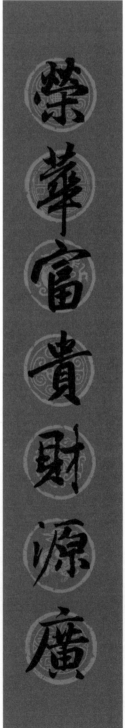

恭喜发财　荣华富贵财源广，吉祥如意喜临门

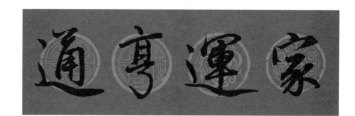

時和歲豐

家運亨通

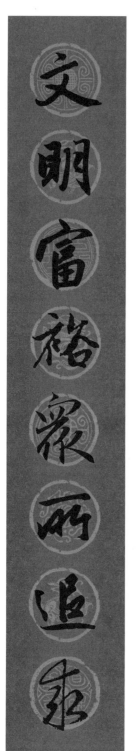
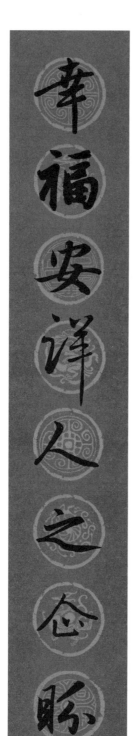

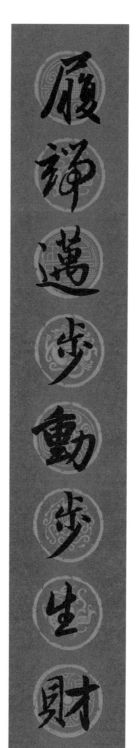
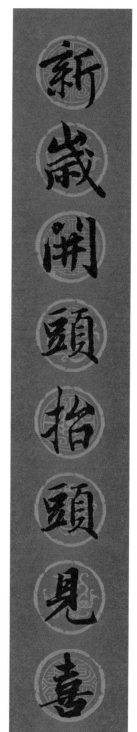

时和岁丰　幸福安详人之企盼，文明富裕众所追求

家运亨通　新岁开头抬头见喜，履端迈步动步生财

五、诗意雅趣篇

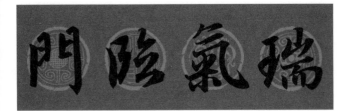

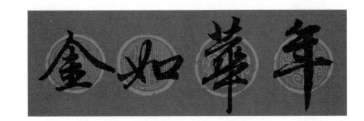

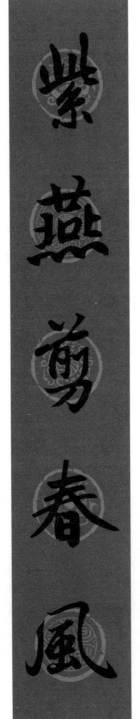

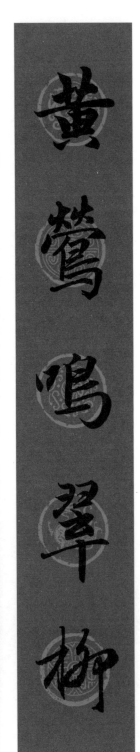

瑞气临门　黄莺鸣翠柳，紫燕剪春风

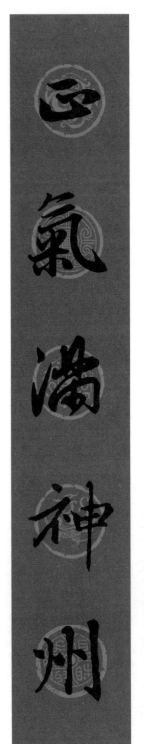

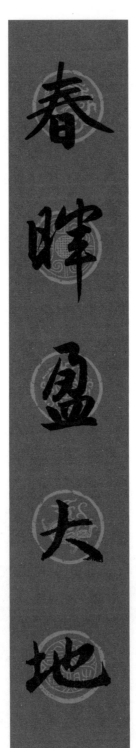

年华如金　春晖盈大地，正气满神州

春風鄉宇

墨飛筆舞

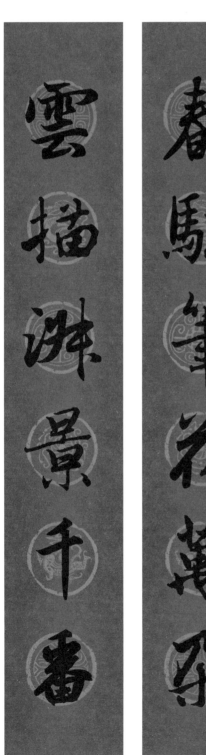

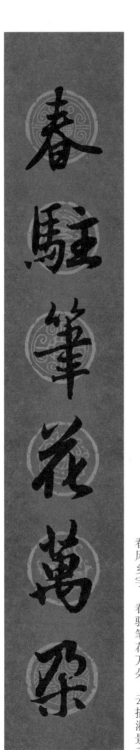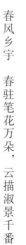

春风乡宇　春驻笔花万朵，云描淑景千番

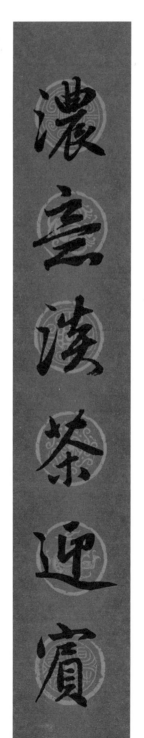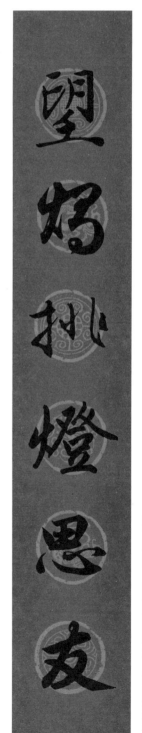

墨飞笔舞　望烛挑灯思友，浓意淡茶迎宾

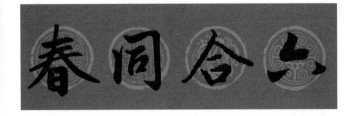

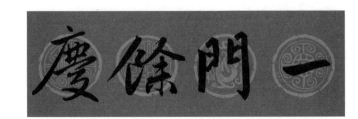

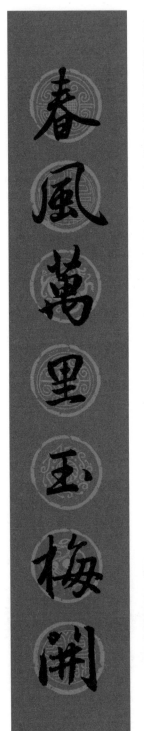

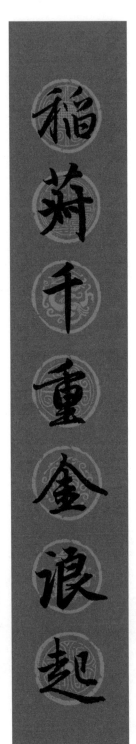

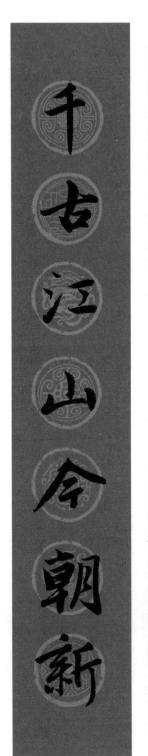

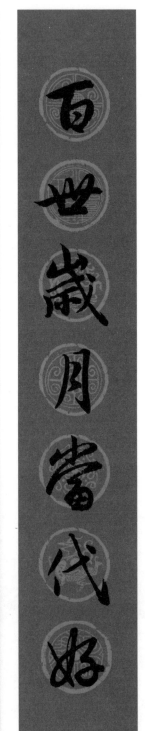

六合同春　稻菽千重金浪起，春风万里玉梅开

一门余庆　百世岁月当代好，千古江山今朝新

山歡水笑

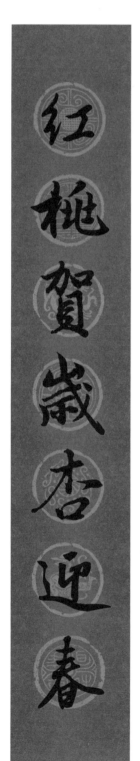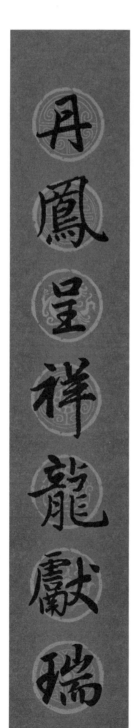

人傑地靈

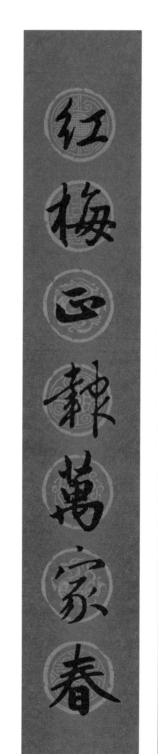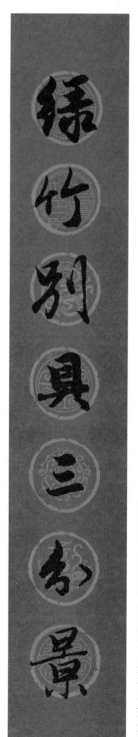

山欢水笑　丹凤呈祥龙献瑞，红桃贺岁杏迎春

人杰地灵　绿竹别具三分景，红梅正报万家春

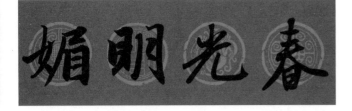

春光明媚

春风和煦

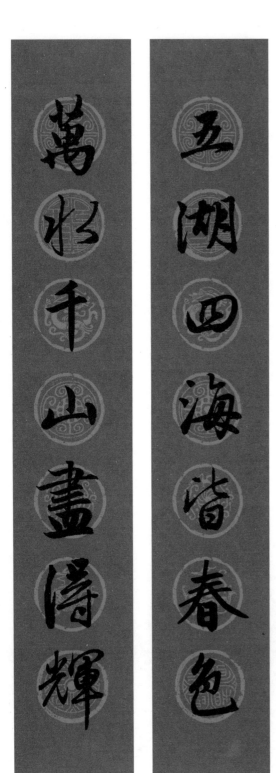

春光明媚　五湖四海皆春色，万水千山尽得辉

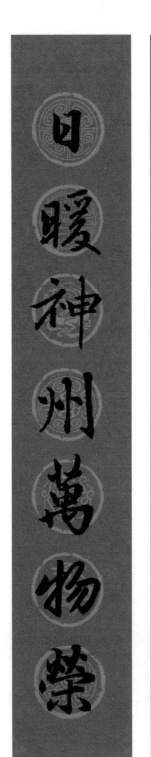

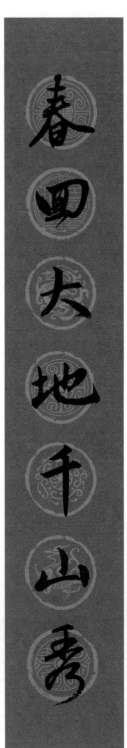

春风和煦　春回大地千山秀，日暖神州万物荣

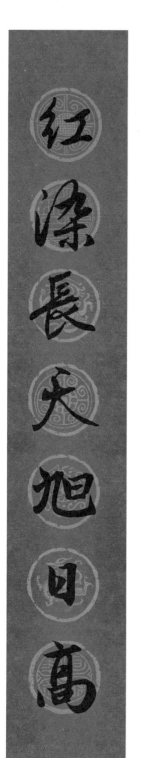
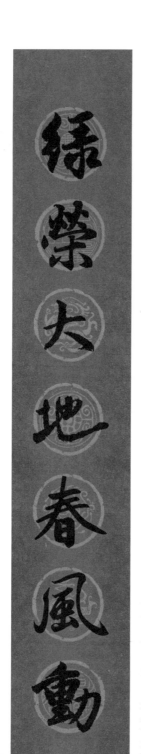

地沃天祥

绿荣大地春风动，红染长天旭日高

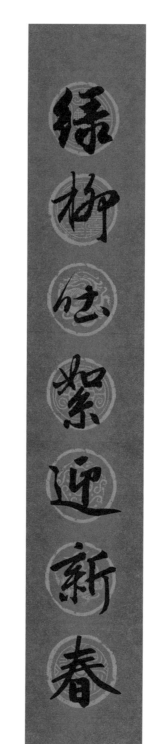
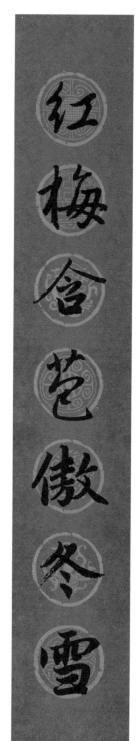

满门飞彩

红梅含苞傲冬雪，绿柳吐絮迎新春

里萬光春

光春绣锦

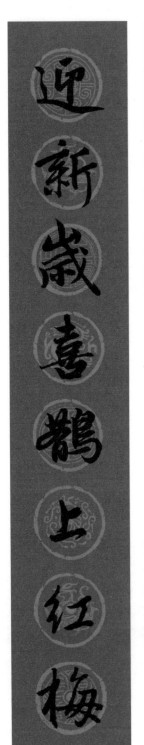

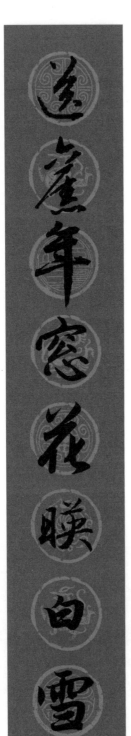

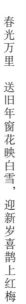

春光万里　送旧年窗花映白雪，迎新岁喜鹊上红梅

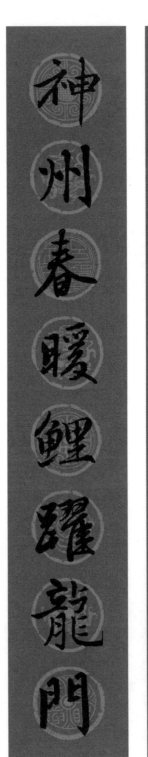

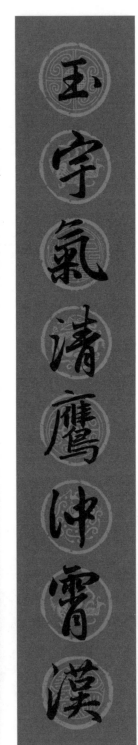

锦绣春光　玉宇气清鹰冲霄汉，神州春暖鲤跃龙门

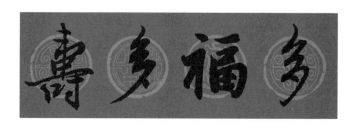

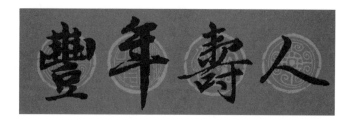

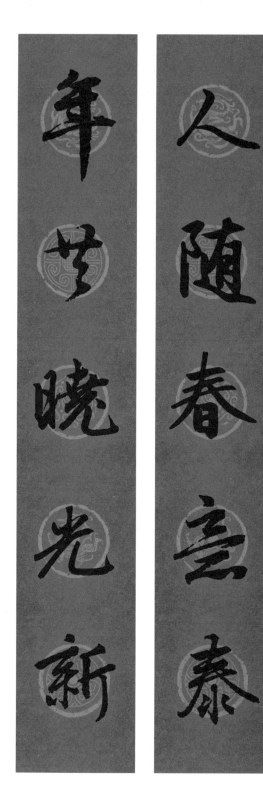

多福多寿　人随春意泰，年共晓光新

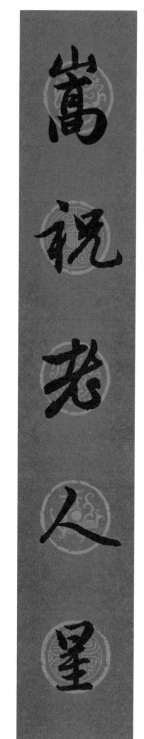

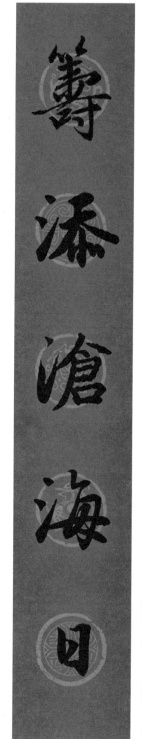

人寿年丰　筹添沧海日，嵩祝老人星

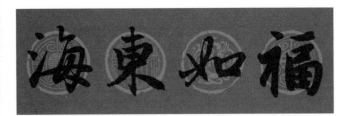

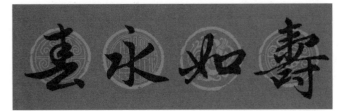

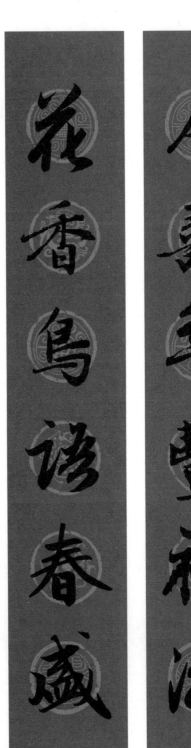

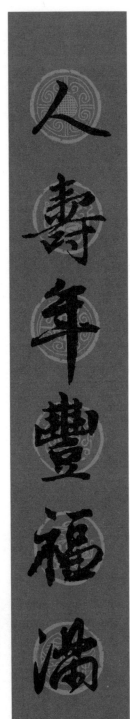

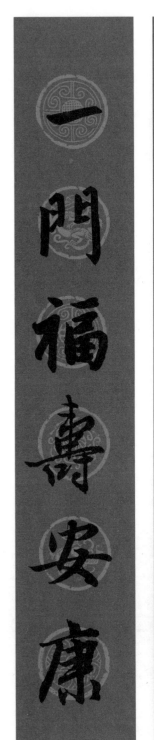

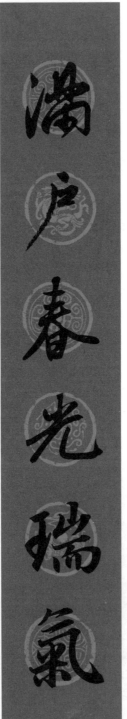

福如东海　人寿年丰福满，花香鸟语春盛

寿如永春　满户春光瑞气，一门福寿安康

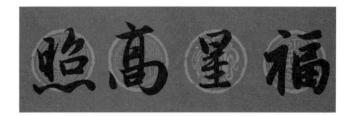

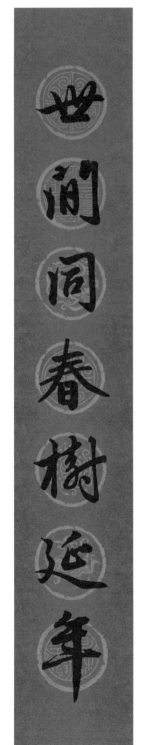

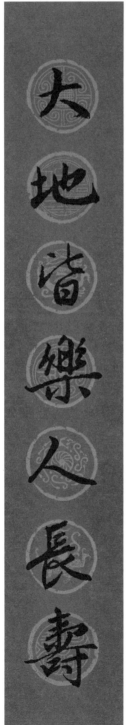

万象呈辉　大地皆乐人长寿，世间同春树延年

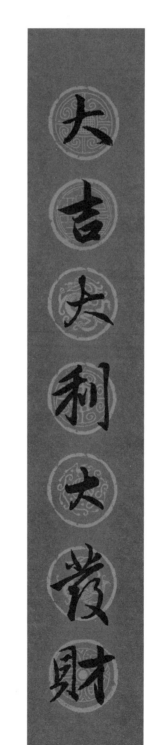

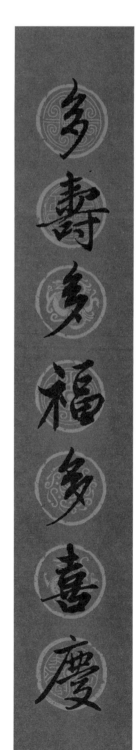

福星高照　多寿多福多喜庆，大吉大利大发财

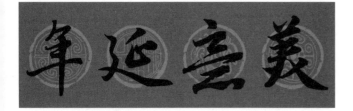

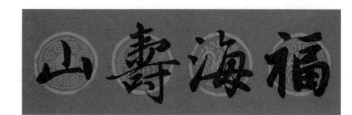

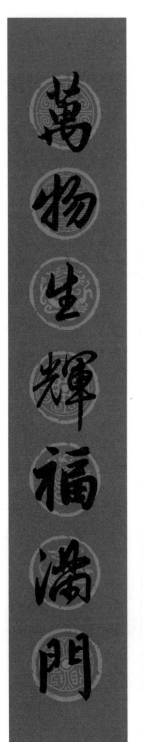

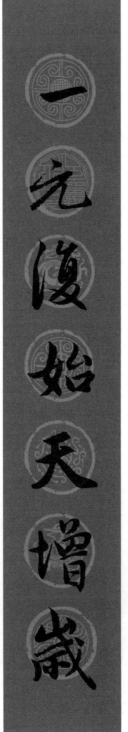

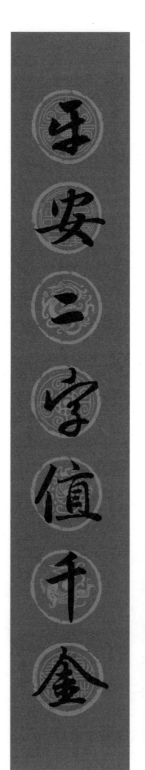

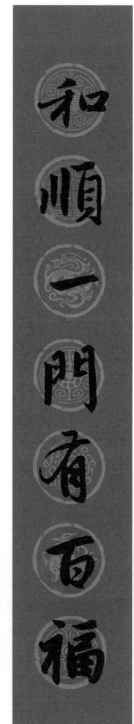

美意延年　一元复始天增岁，万物生辉福满门

福海寿山　和顺一门有百福，平安二字值千金

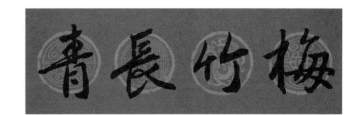

福壽無邊

梅竹長青

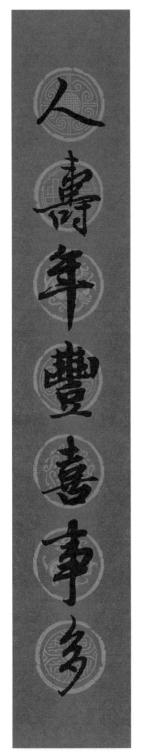

人壽年豐喜事多

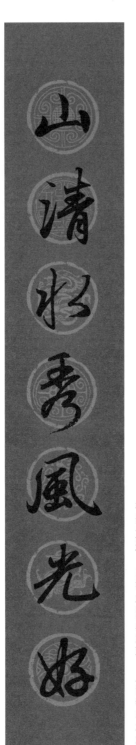

山清水秀風光好

福寿无边　山清水秀风光好，人寿年丰喜事多

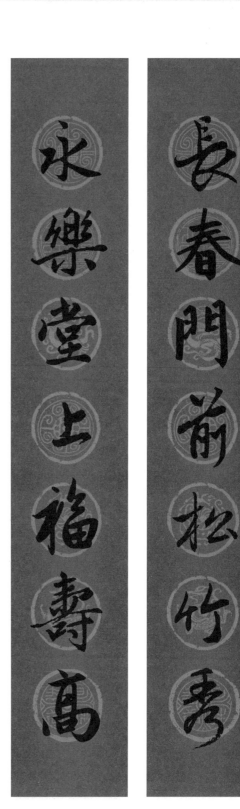

永乐堂上福寿高

长春门前松竹秀

梅竹长青　长春门前松竹秀，永乐堂上福寿高

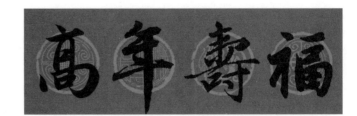

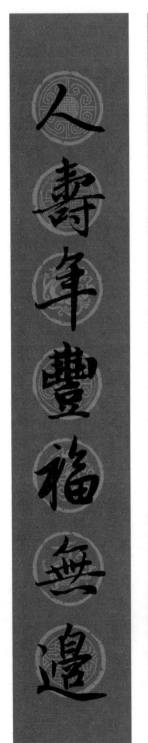

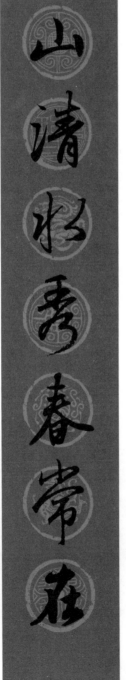

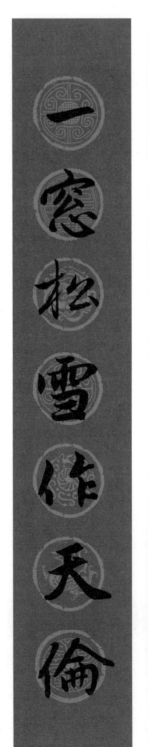

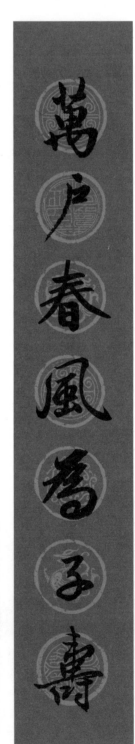

人增高寿　山清水秀春常在，人寿年丰福无边

福寿年高　万户春风为子寿，一窗松雪作天伦

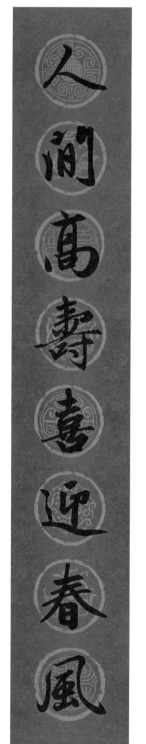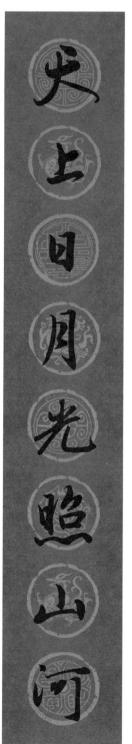

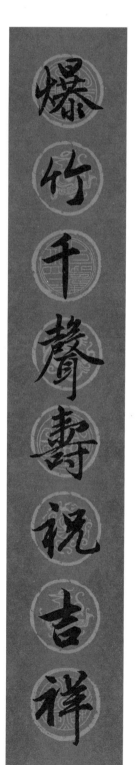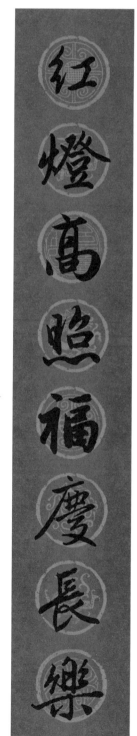

比天同寿　天上日月光照山河，人间高寿喜迎春风

日月齐光　红灯高照福庆长乐，爆竹千声寿祝吉祥

贺联

一、祝寿联

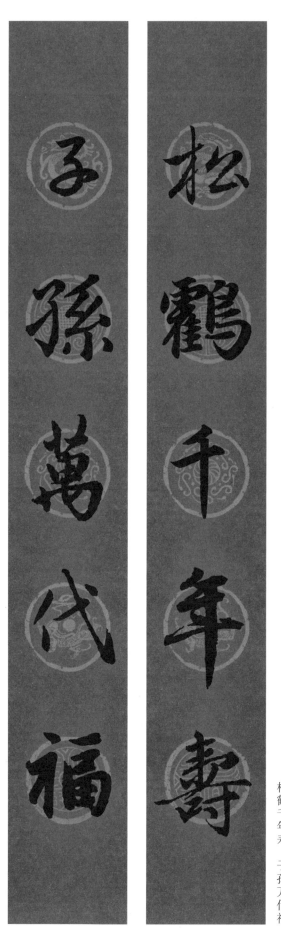

松鹤千年寿，子孙万代福

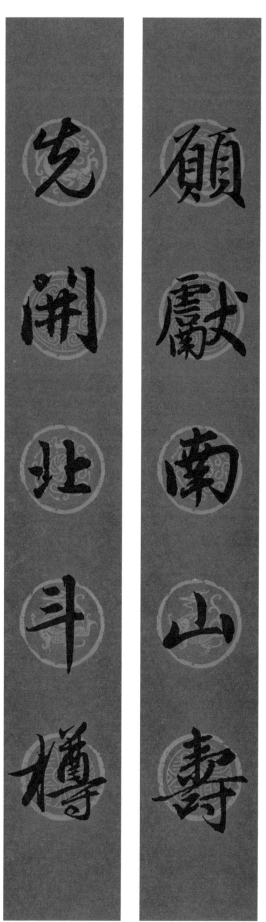

愿献南山寿，先开北斗樽

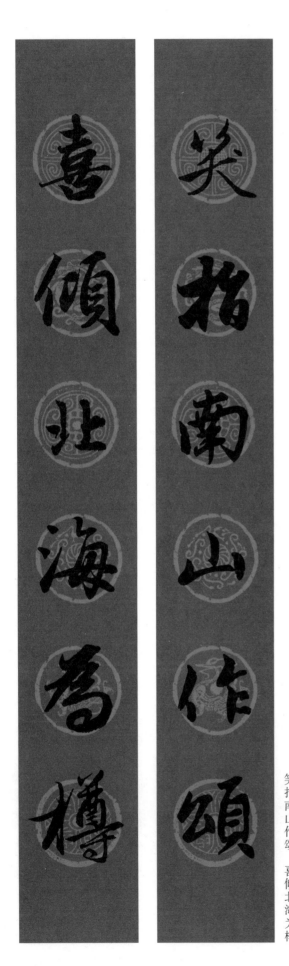

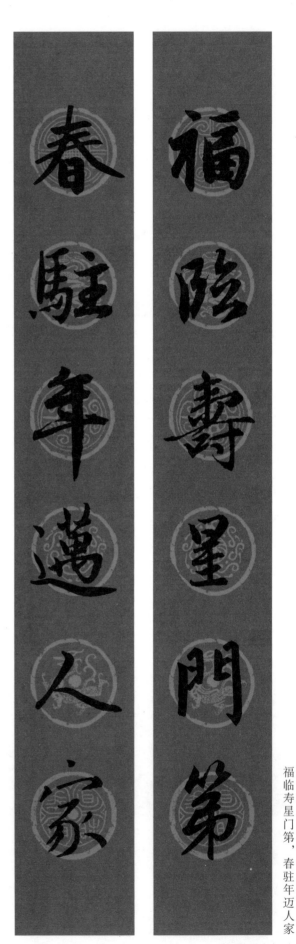

笑指南山作颂，喜倾北海为樽

福临寿星门第，春驻年迈人家

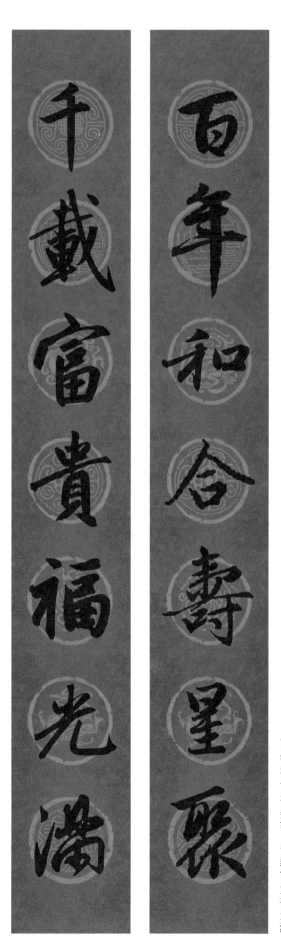

千载富贵福光满

百年和合寿星聚

百年和合寿星聚，千载富贵福光满

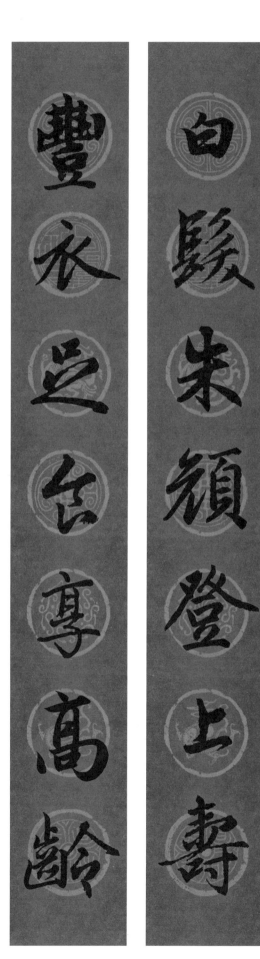

丰衣足食享高龄

白发朱颜登上寿

白发朱颜登上寿，丰衣足食享高龄

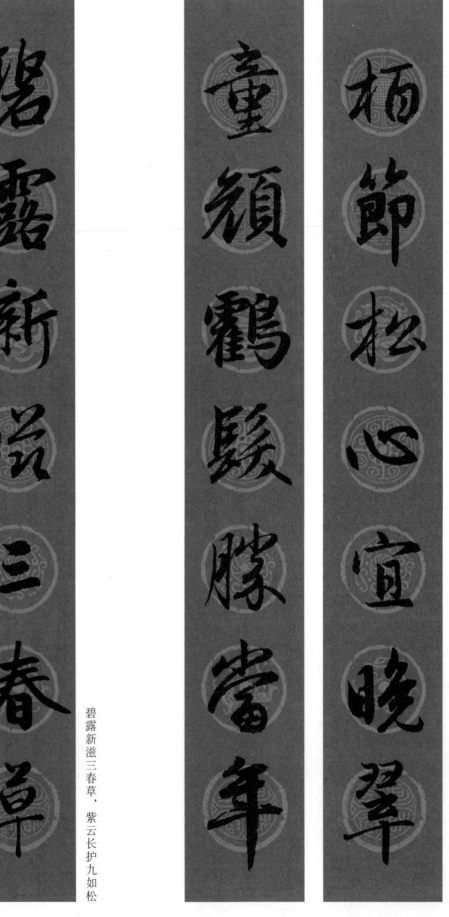

紫雲長護九如松

碧露新滋三春草

童顏鶴髮當年

柏節松心宜晚翠

碧露新滋三春草，紫云长护九如松

柏节松心宜晚翠，童颜鹤发胜当年

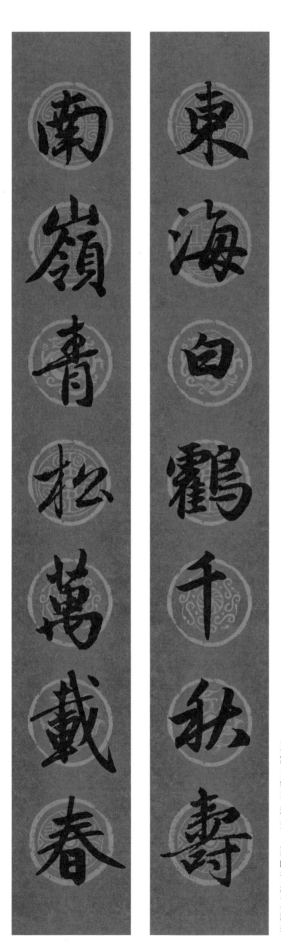

东海白鹤千秋寿，南岭青松万载春

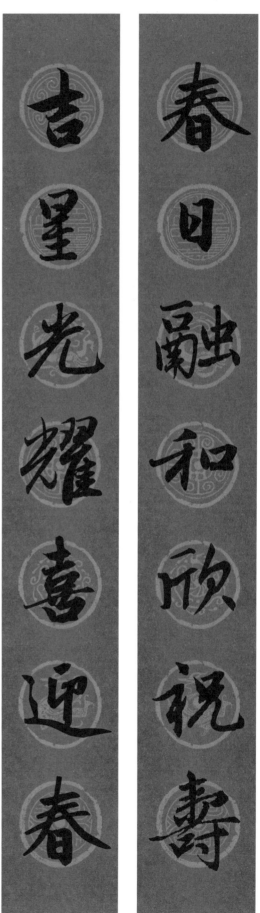

春日融和欣祝寿，吉星光耀喜迎春

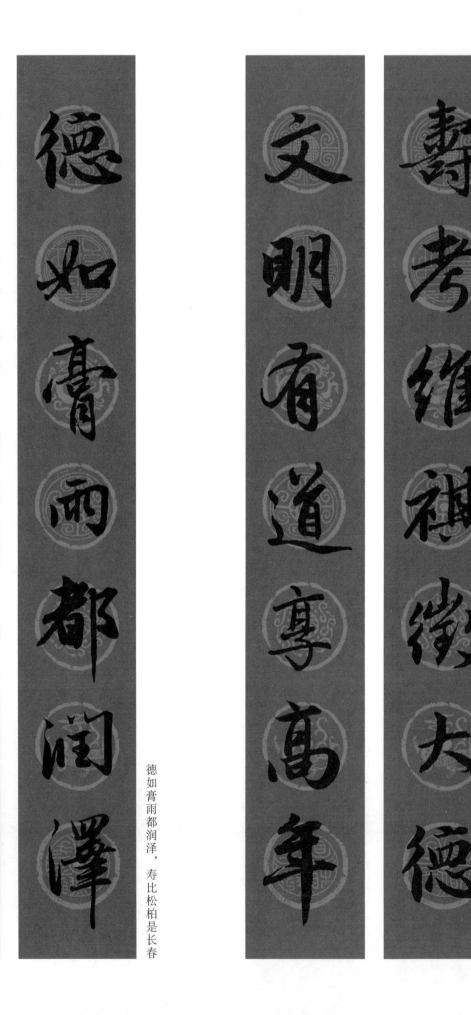

寿比松柏是长春

德如膏雨都润泽

德如膏雨都润泽，寿比松柏是长春

文明有道享高年

寿考维祺征大德

寿考维祺征大德，文明有道享高年

二、乔迁联

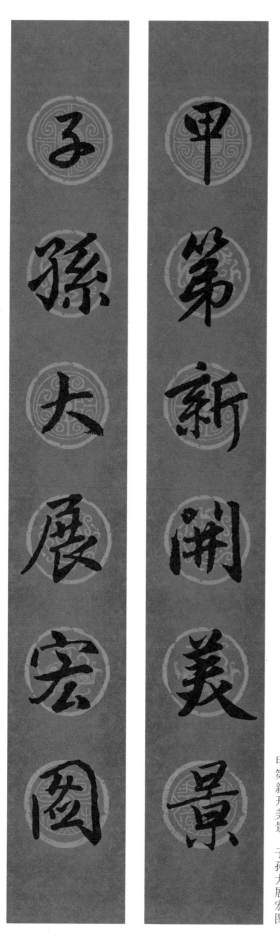

子孙大展宏图

甲第新开美景

甲第新开美景，子孙大展宏图

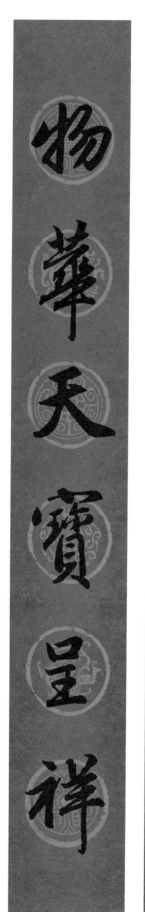

物华天宝呈祥

人杰地灵有福

人杰地灵有福，物华天宝呈祥

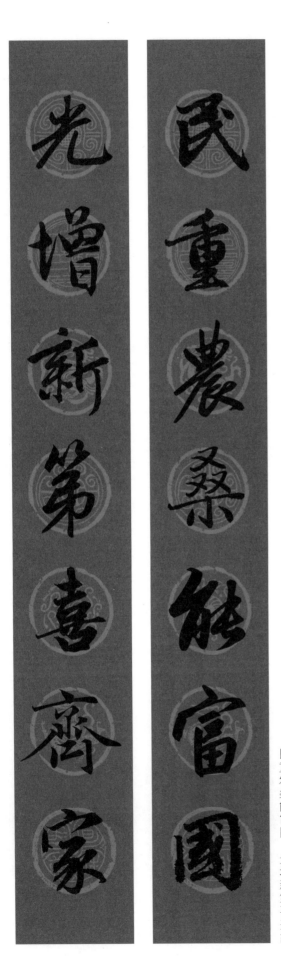

民重农桑能富国，光增新第喜齐家

小院更新承德政，合家祝福话天伦

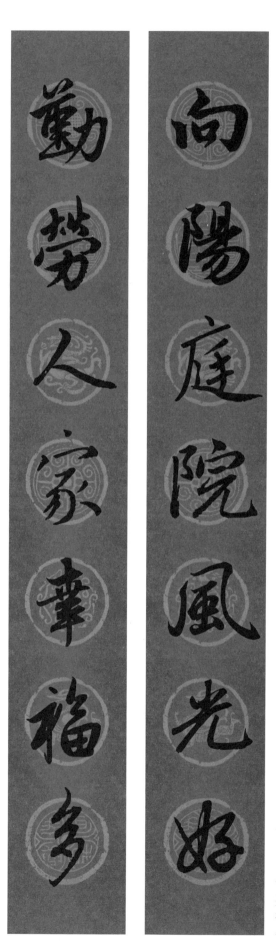

向阳庭院风光好，勤劳人家幸福多

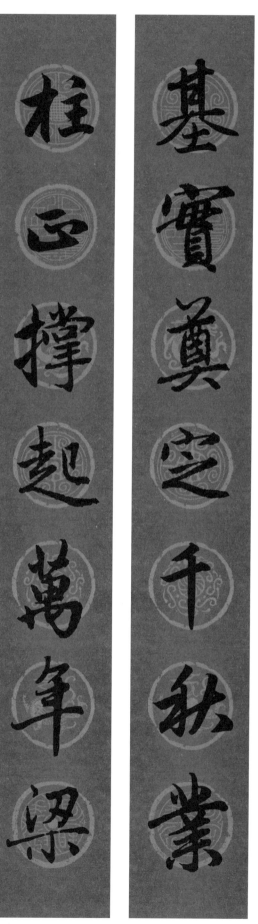

基实奠定千秋业，柱正撑起万年梁

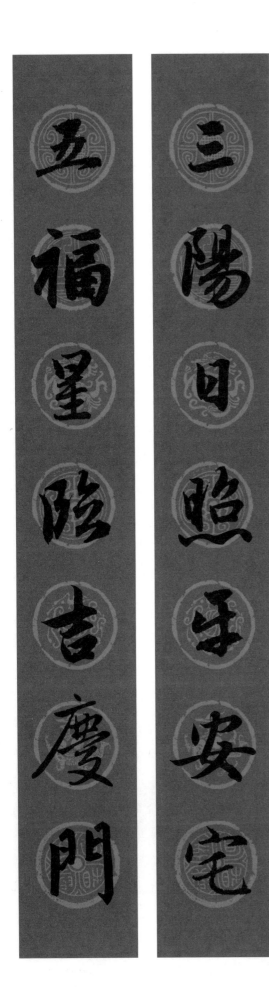

五福星臨吉慶門

三陽日照平安宅

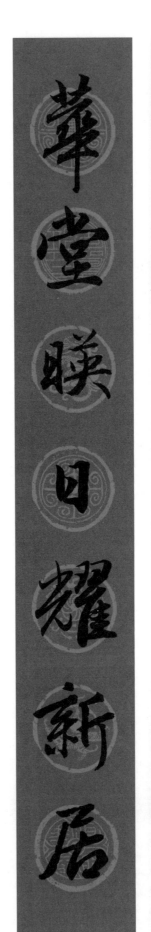

華堂映日耀新居

畫棟連雲光舊業

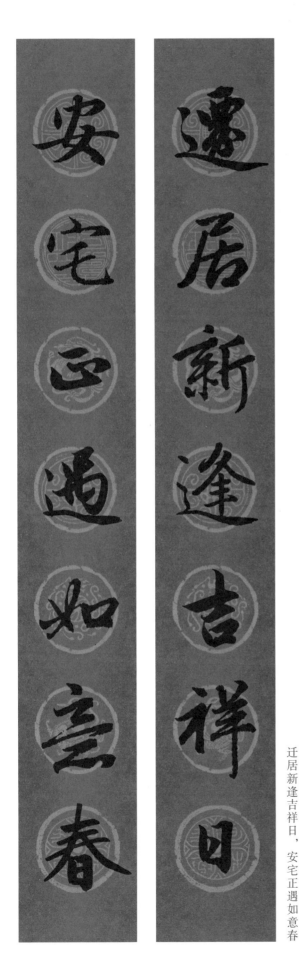

迁居新逢吉祥日，安宅正遇如意春

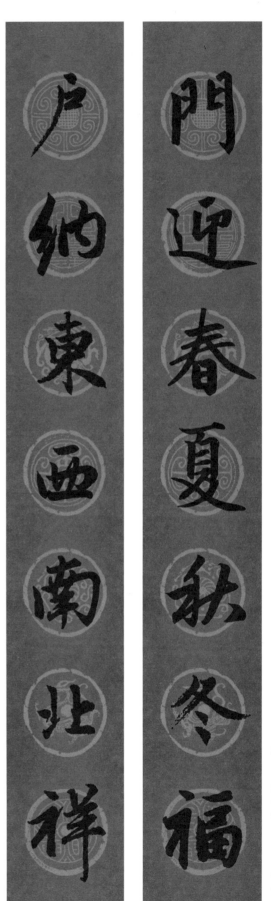

门迎春夏秋冬福，户纳东西南北祥

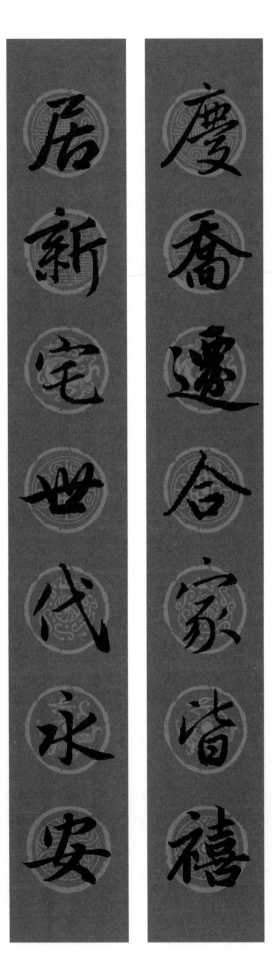

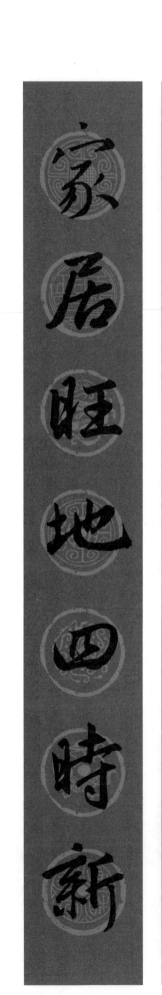

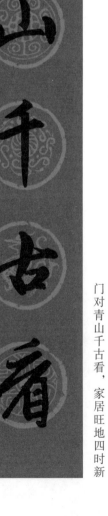

居新宅世代永安

慶喬遷合家皆禧

家居旺地四時新

門對青山千古看

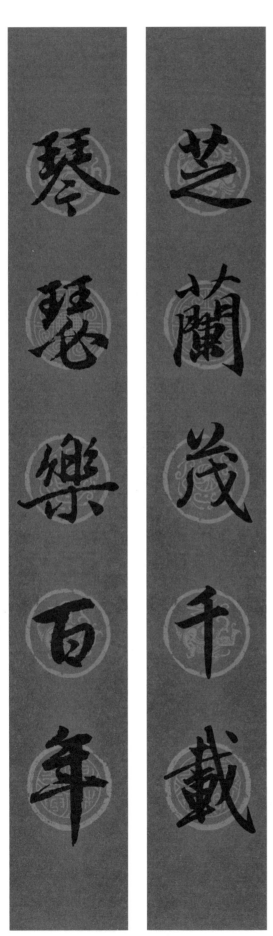

芝兰茂千载，琴瑟乐百年

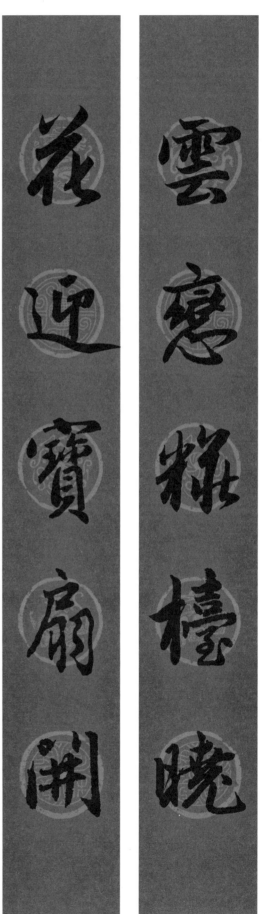

云恋妆台晓，花迎宝扇开

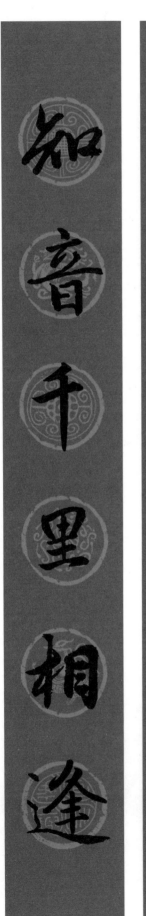

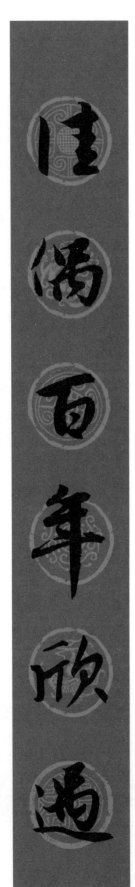

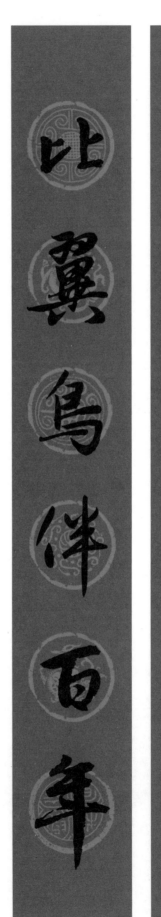

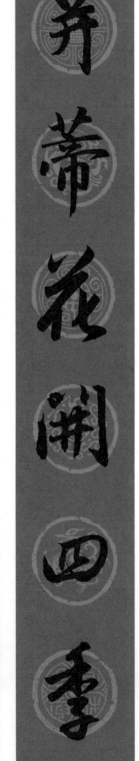

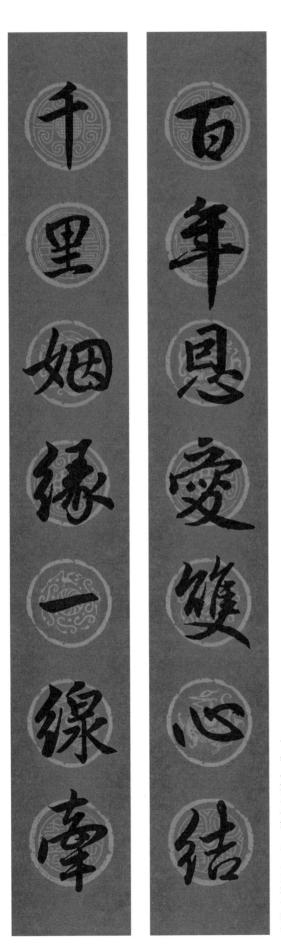

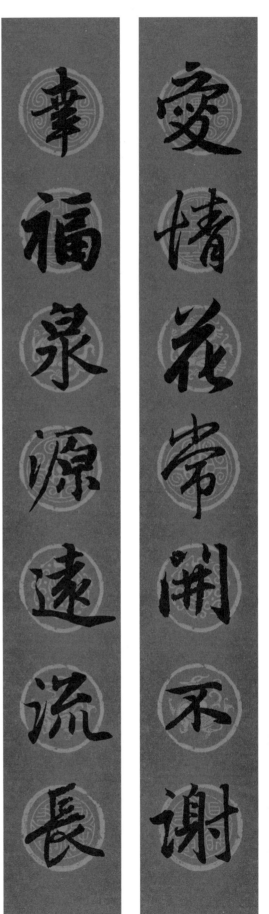

百年恩爱双心结，千里姻缘一线牵

爱情花常开不谢，幸福泉源远流长

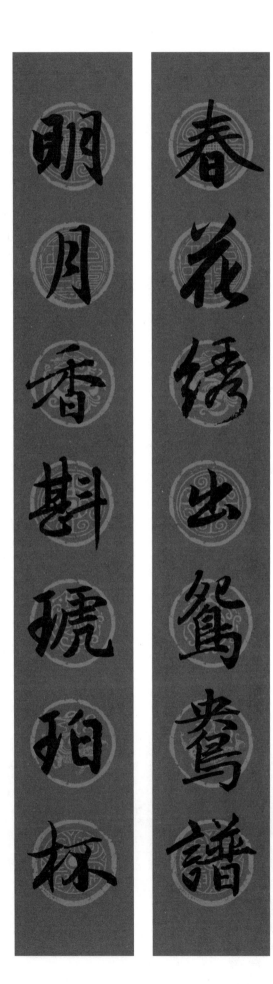

明月香斝琥珀杯

春花绣出鸳鸯谱

大地喜结连理枝

长天欢翔比翼鸟

春花绣出鸳鸯谱，明月香斝琥珀杯

长天欢翔比翼鸟，大地喜结连理枝

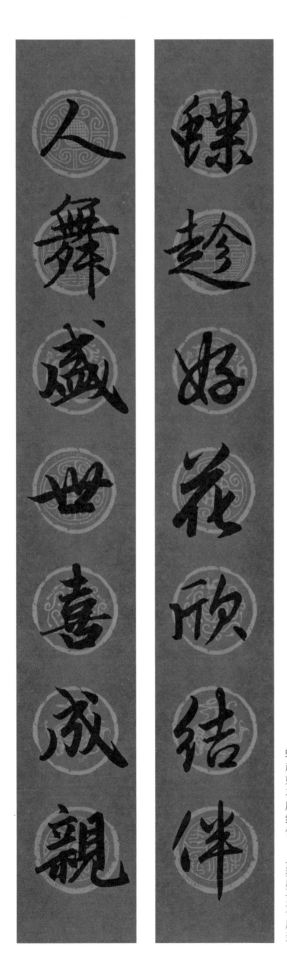

蝶趁好花欣结伴，人舞盛世喜成亲

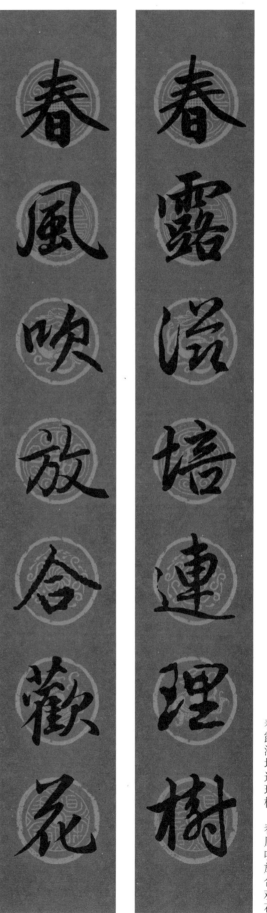

春露滋培连理树，春风吹放合欢花

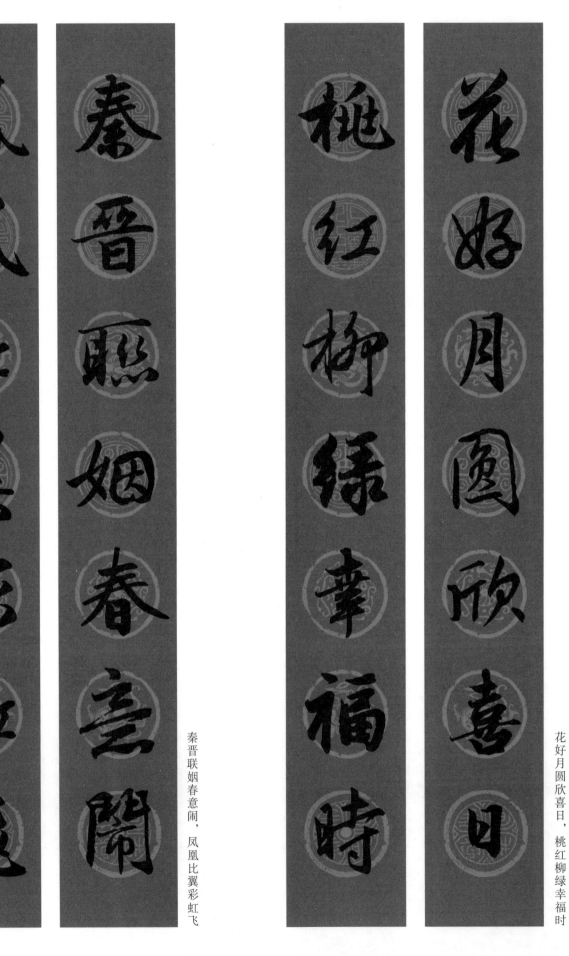

鳳凰比翼彩虹飛

秦晉聯姻春意闹

桃紅柳綠幸福時

花好月圓欣喜日

秦晋联姻春意闹，凤凰比翼彩虹飞

花好月圆欣喜日，桃红柳绿幸福时

四、生子联

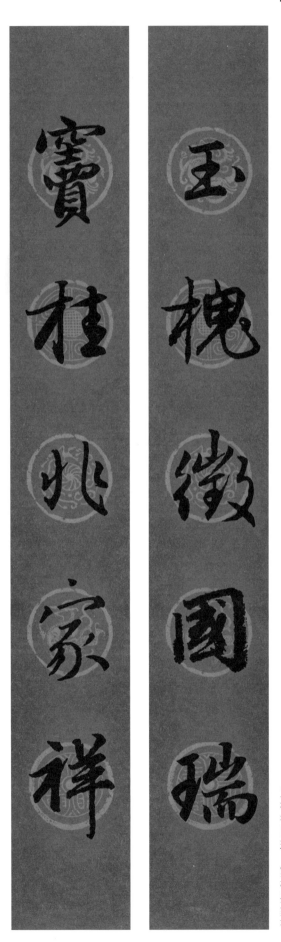

玉槐征国瑞，窦桂兆家祥

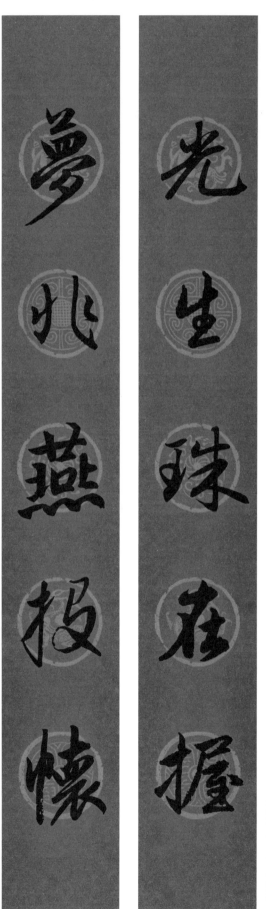

光生珠在握，梦兆燕投怀

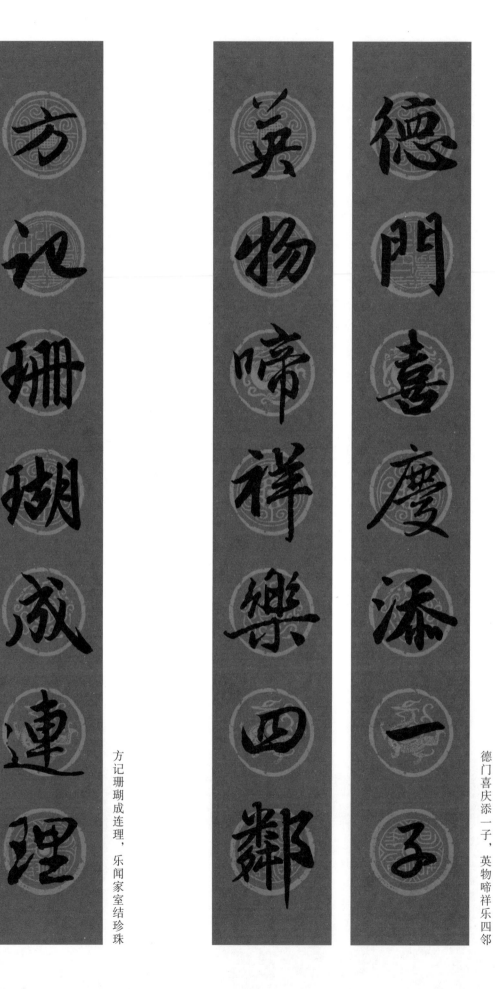

乐闻家室结珠珠

方记珊瑚成连理

英物啼祥乐四邻

德门喜庆添一子

方记珊瑚成连理，乐闻家室结珍珠

德门喜庆添一子，英物啼祥乐四邻

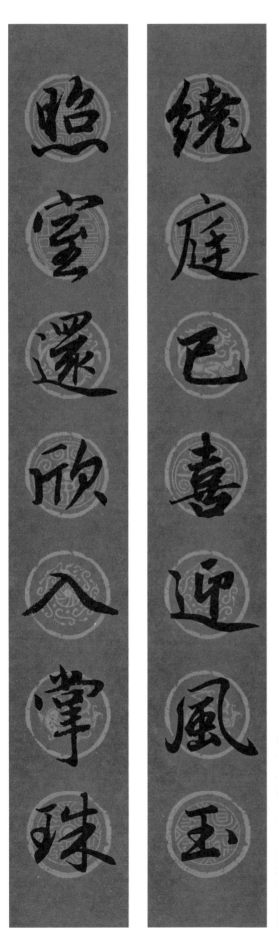

绕庭已喜迎风玉，照室还欣入掌珠

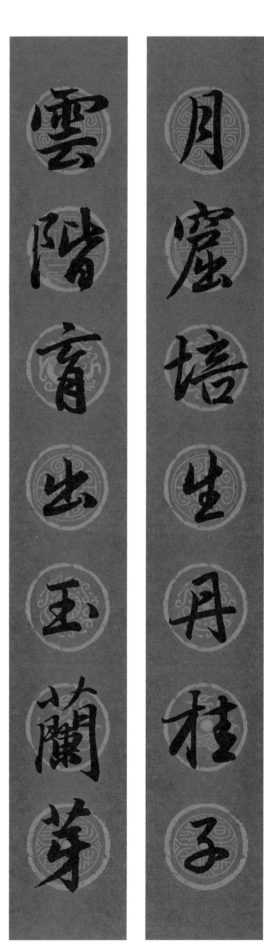

月窟培生丹桂子，云阶育出玉兰芽

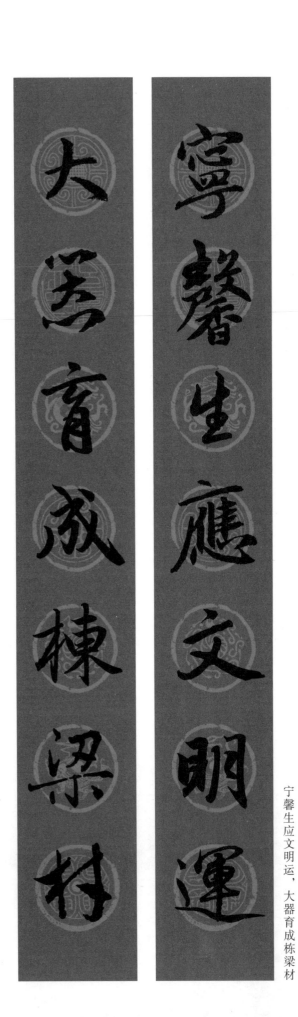

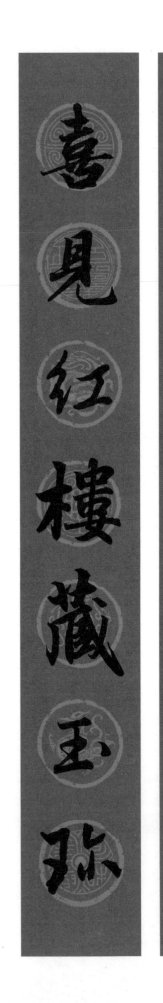

福来绿竹抱新笋，喜见红楼藏玉珍

宁馨生应文明运，大器育成栋梁材

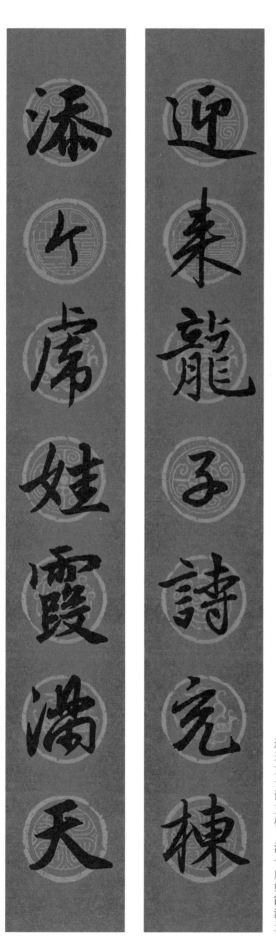

迎来龙子诗充栋，添个虎娃霞满天

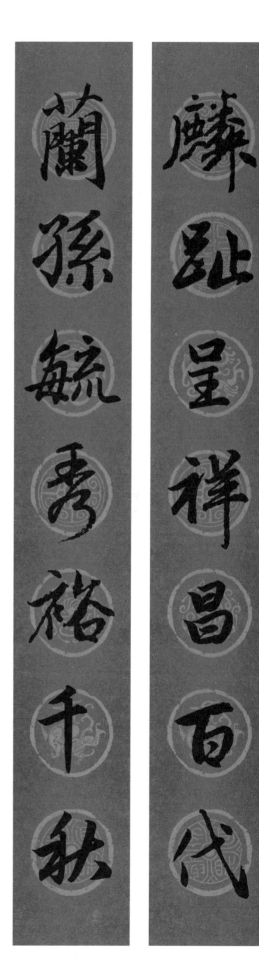

麟趾呈祥昌百代，兰孙毓秀裕千秋

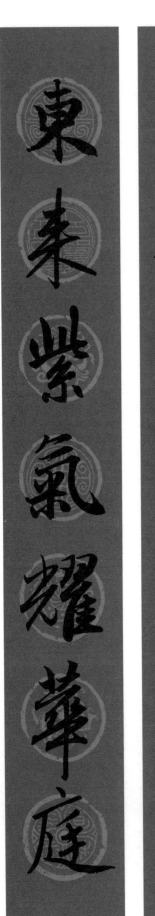
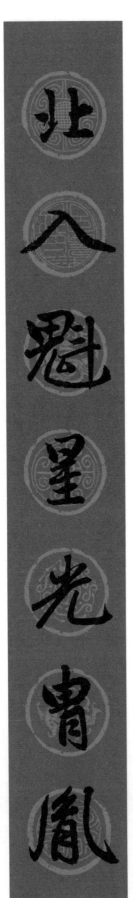

東来紫氣耀華庭

北入魁星光胄胤

幼苗向日早成材

定樹逢時新散葉

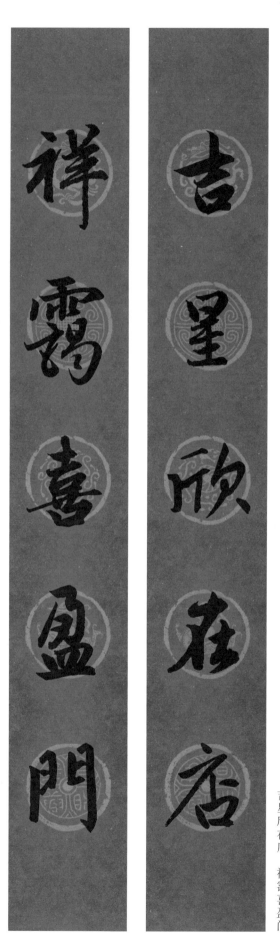

吉星欣在店，祥霭喜盈门

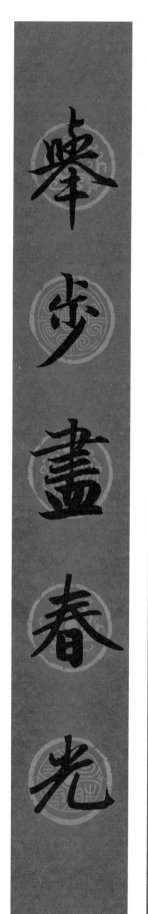

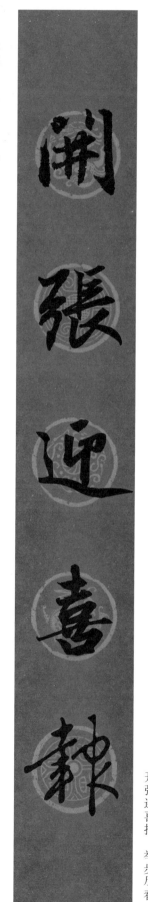

开张迎喜报，举步尽春光

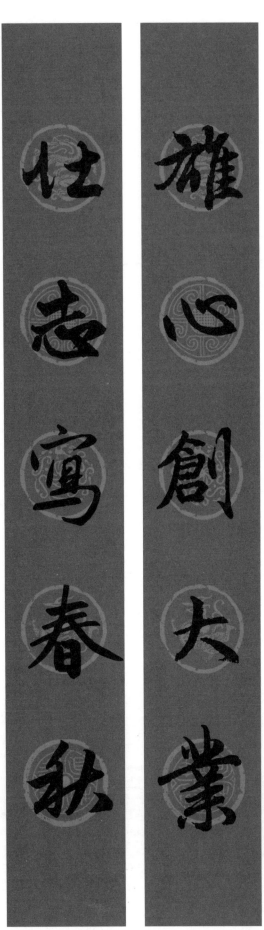
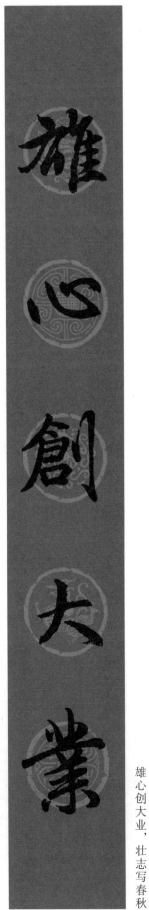
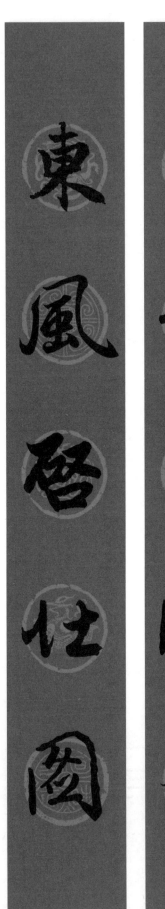
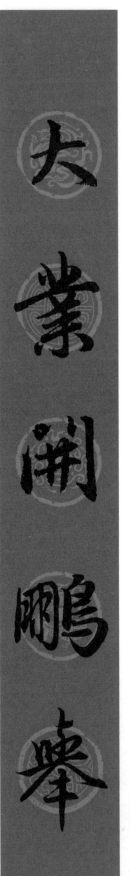

雄心创大业，壮志写春秋

大业开鹏举，东风启壮图

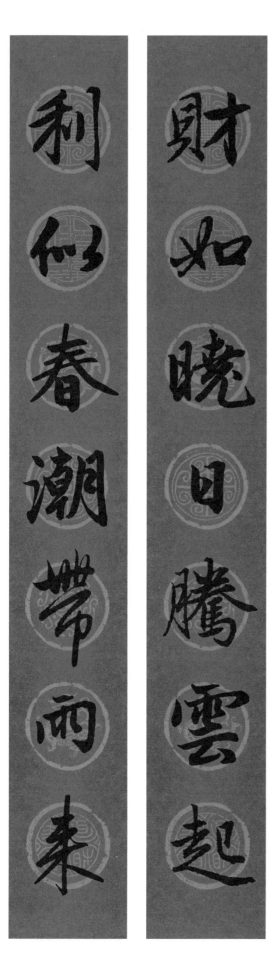

财如晓日腾云起，利似春潮带雨来

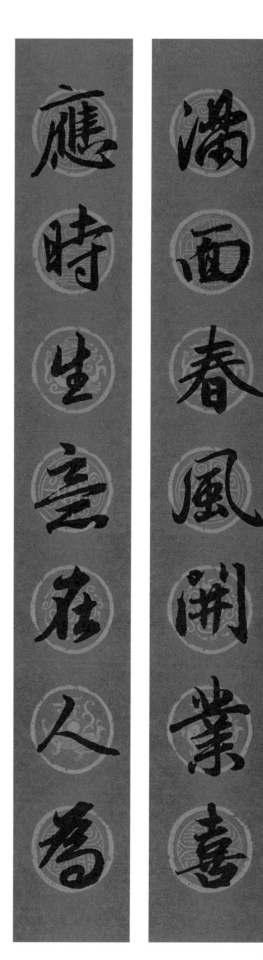

满面春风开业喜，应时生意在人为

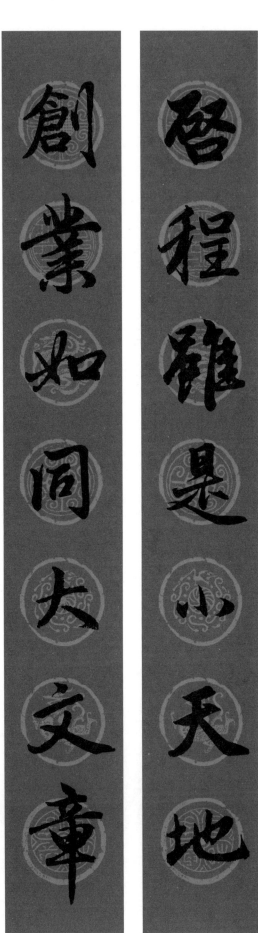
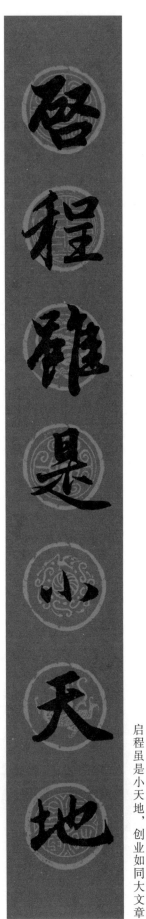
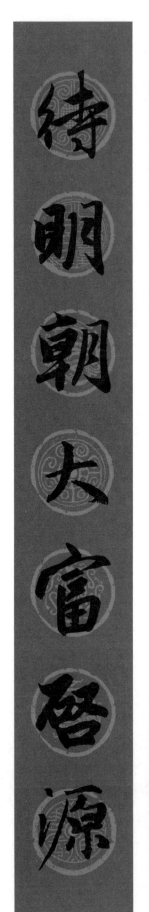
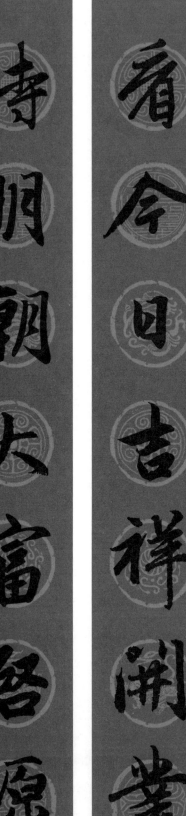

創業如同大文章

啟程雖是小天地

待明朝大富啟源

看今日吉祥開業

启程虽是小天地，创业如同大文章

看今日吉祥开业，待明朝大富启源

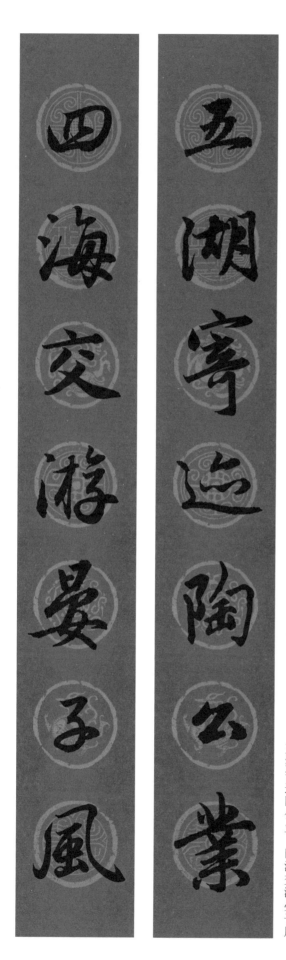

五湖寄迹陶公业，四海交游晏子风

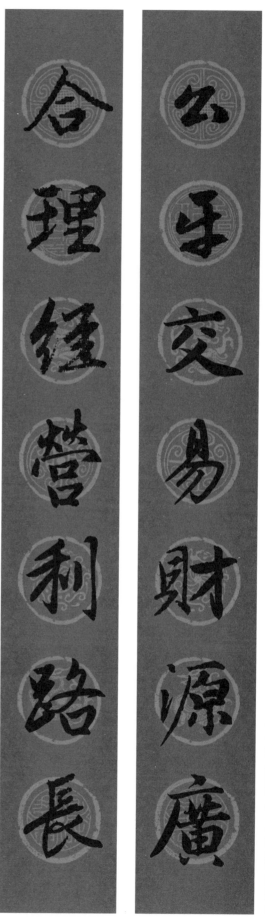

公平交易财源广，合理经营利路长

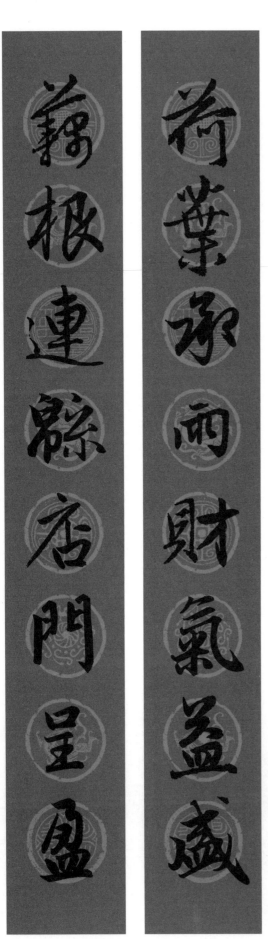

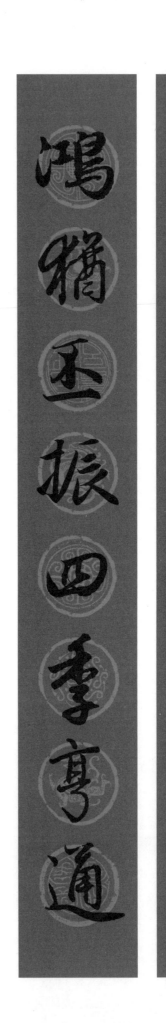

藕根连绵店门呈盈

荷叶承雨财气益盛，藕根连绵店门呈盈

凤律新调三阳开泰，鸿犹丕振四季亨通

赠联

一、励志联

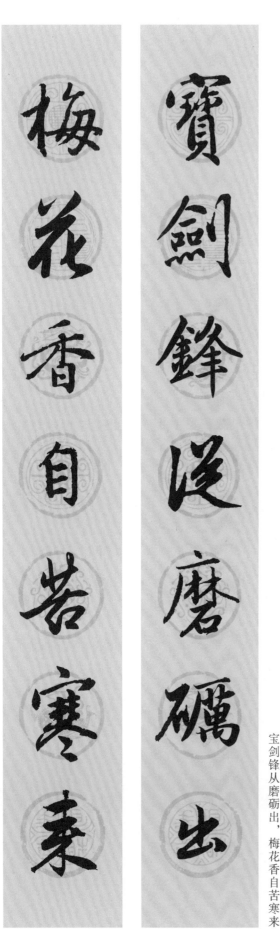

海阔凭鱼跃

天高任鸟飞

宝剑锋从磨砺出，梅花香自苦寒来

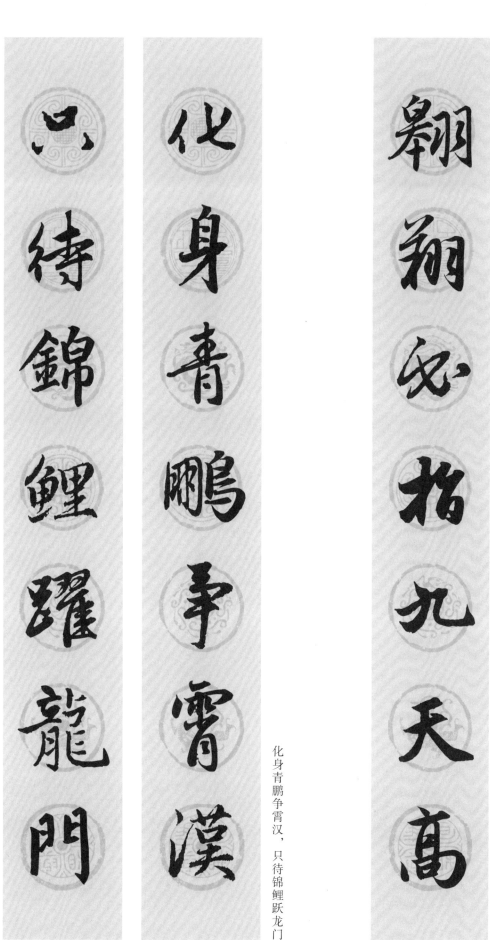

只待锦鲤跃龙门

化身青鹏争霄汉

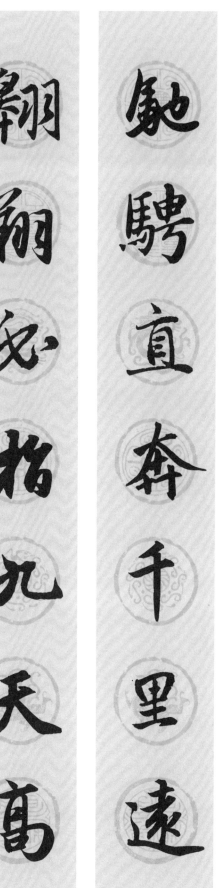

翱翔必指九天高

驰骋直奔千里远

化身青鹏争霄汉，只待锦鲤跃龙门

驰骋直奔千里远，翱翔必指九天高

厚德載物有青山同老去

自強不息懷壯志以長行

厚德敦行做中華棟梁

勵志篤學求古今智慧

自强不息怀壮志以长行，厚德载物有青山同老去

励志笃学求古今智慧，厚德敦行做中华栋梁

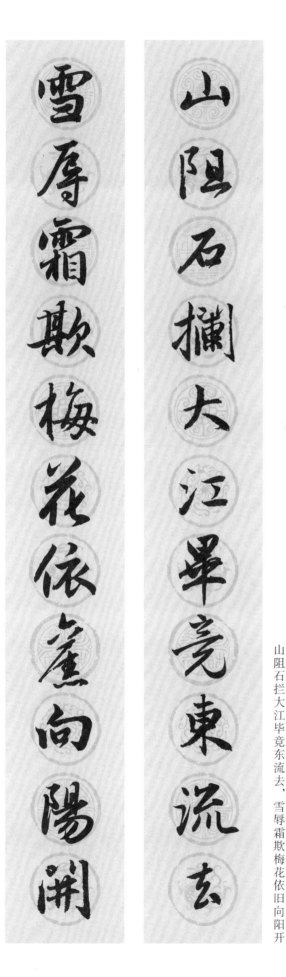

雪辱霜欺梅花依旧向阳开

山阻石拦大江毕竟东流去

山阻石拦大江毕竟东流去，雪辱霜欺梅花依旧向阳开

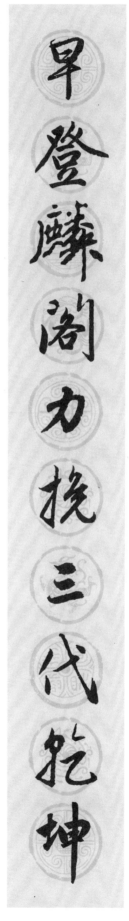

早登麟阁力挽三代乾坤

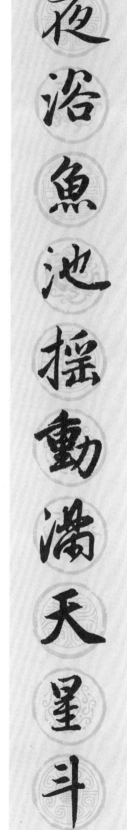

夜浴鱼池摇动满天星斗

夜浴鱼池摇动满天星斗，早登麟阁力挽三代乾坤

二、劝学联

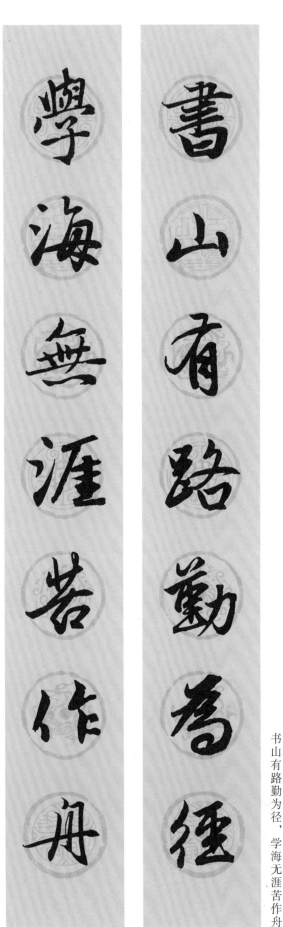

书山有路勤为径，学海无涯苦作舟

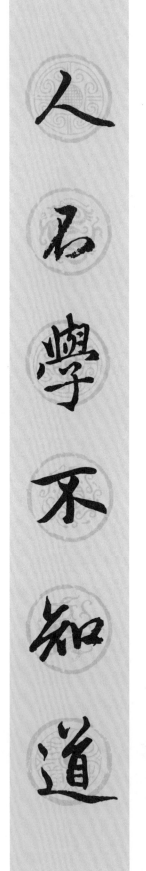

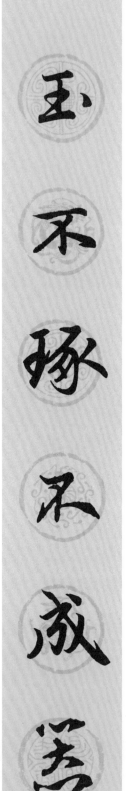

玉不琢不成器，人不学不知道

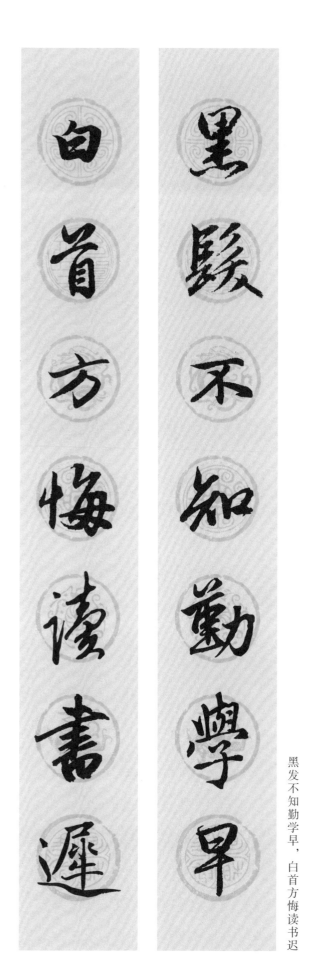

黑发不知勤学早，白首方悔读书迟

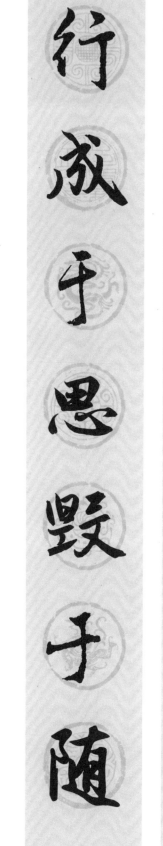

业精于勤荒于嬉，行成于思毁于随

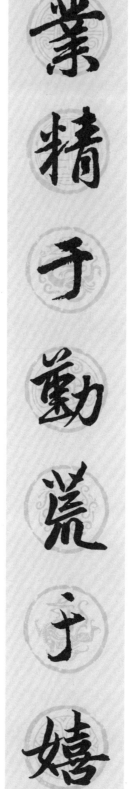

明朝獨占鰲頭舍我其誰

今日寒窗苦讀必定有我

勤奮不可有閑時

讀書常戒自欺竅

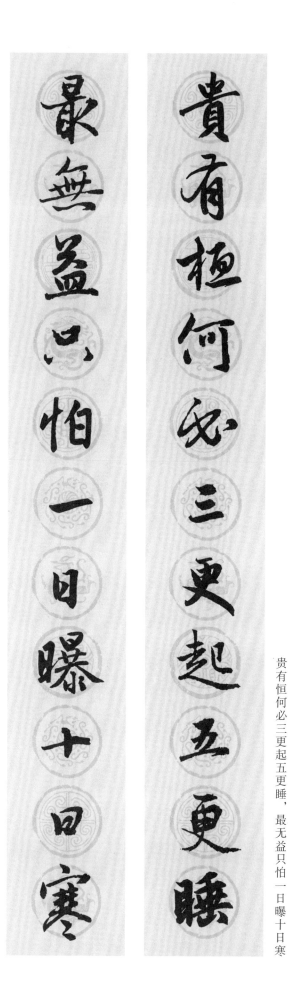

最無益只怕一日曝十日寒

貴有恆何必三更起五更睡

贵有恒何必三更起五更睡，最无益只怕一日曝十日寒

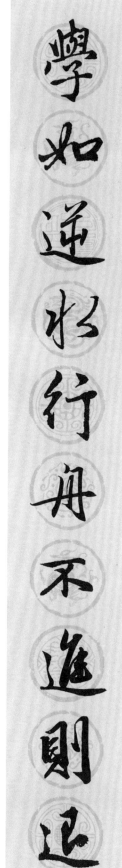

心如平原走馬易放難收

學如逆水行舟不進則退

学如逆水行舟不进则退，心如平原走马易放难收

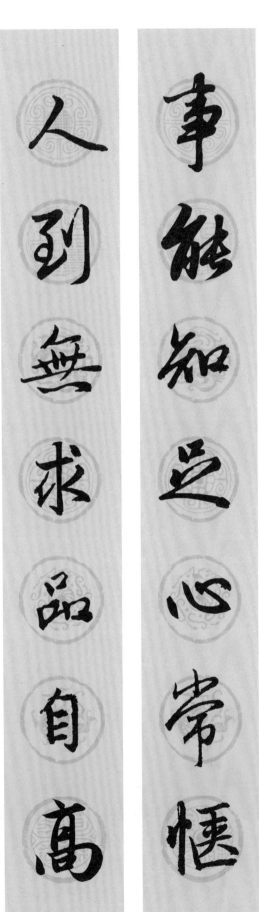

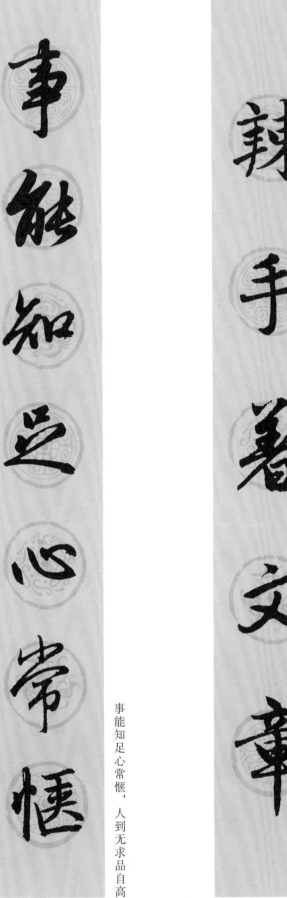

事能知足心常惬，人到无求品自高

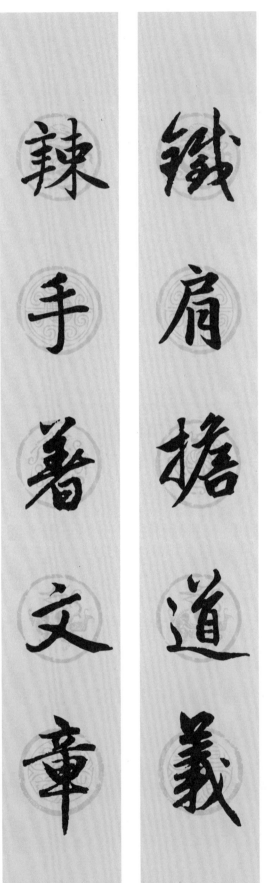

铁肩担道义，辣手著文章

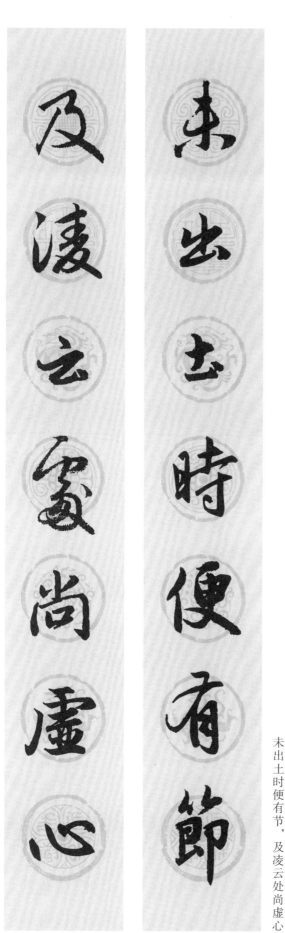

未出土时便有節

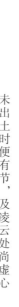

及凌云处尚虚心

未出土时便有节，及凌云处尚虚心

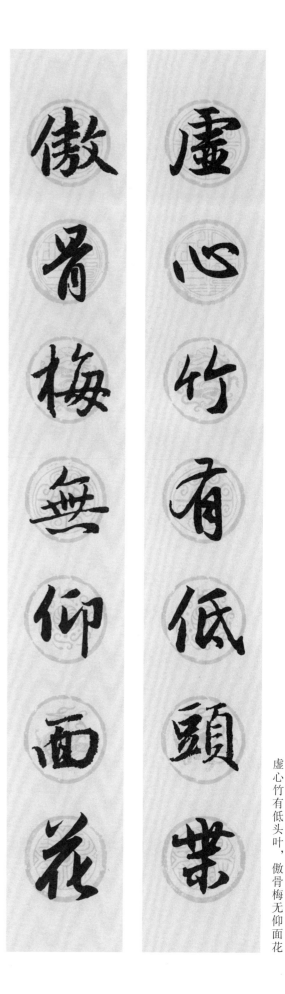

虚心竹有低头叶，傲骨梅无仰面花

人到万难须放胆，事当两可要平心

板凳要坐十年冷，文章不写半句空

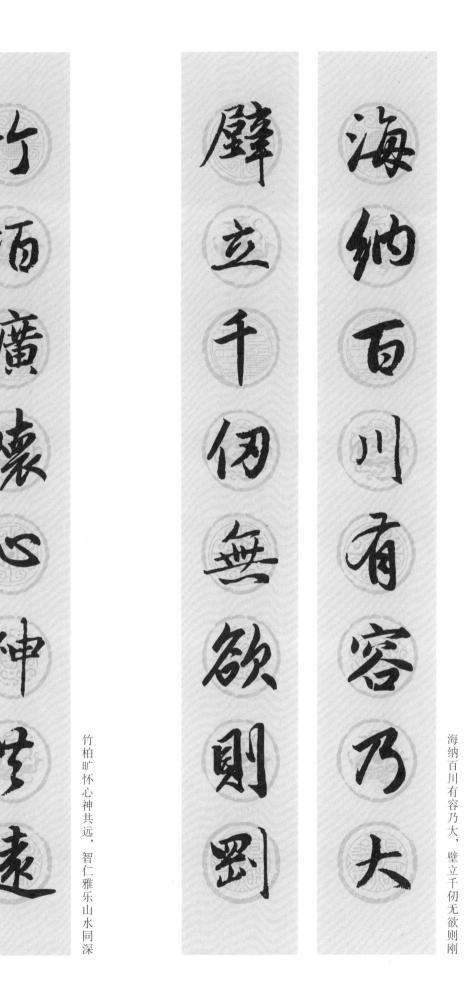

竹柏旷怀心神共远，智仁雅乐山水同深

海纳百川有容乃大，壁立千仞无欲则刚

附录 常用对联集锦

一、节日时令对联

元宵节对联

万户鼓吹，银光有焰
风清月朗，灯彩星辉
光天满月，火树银花
一团拥宝炬，千点灿银星
天上冰轮满，人间彩灯明
元夕万家宴，宵月千里明
雪月梅柳开春景，花灯龙鼓闹元宵
放手擎明月，开心乐元宵
一曲笙歌春似海，千门灯火夜如年
三五星桥连月阙，万千灯火彻天衢
万户春灯报元夜，一天瑞雪兆丰年
天空明月一轮满，人醉春风万里明
华灯灿烂逢盛世，锣鼓铿锵颂丰年
赏月极乐繁华地，秉灯同游不夜天

清明节对联

芳名垂青史，勋业照国光
春风重拂地，佳节倍思亲
翠竹标亮节，红梅颂高风
冷节传榆火，前村闹杏花
先烈功垂千古，英名留传万年
清风明月本无价，近水遥山皆有情
睹物思亲常入梦，训言在耳犹记心
山清水秀风光好，月明星稀祭扫多
春风已解千层雪，后辈难忘先烈恩
英雄功勋昭百世，烈士芳名耿千秋
每思祖国金汤固，常忆英雄铁甲寒
继往开来追壮志，光前裕后慰英灵

端午节对联

艾旗招百福，蒲剑斩千邪
保艾思君子，依蒲祝圣人
忆曹娥兮江上，吊屈子乎湘潭
艾香驱瘴千门福，碧水竞舟十里欢
青粽嘉旬称益智，赤符灵术善驱邪
端午池莲花解语，夏晨岸柳鸟能言
榴花彩绚朱明节，蒲叶香浮绿醑樽
结艾钗头轻战虎，夺标船首惯成龙

七夕节对联

双星节，九华灯
槎泛海，鹊填河
翠楼梭停织，银汉横秋
五夜照天汉，双星会女牛
桥填闻噪鹊，河渡眷牵牛
天街夜永双星会，云汉秋高半月明
晨起曝衣凭小阁，宵来设果拜中庭
银汉碧波凉生七夕，金钗钿盒夜拜双星

中秋节对联

巫山丝竹，翰苑金莲
明月映天，甘露被宇
一天秋似水，满地月如霜
二仪含皎洁，四海尽澄清
天上一轮满，人间万家明
白云随鹤舞，明月逐人归
尘中人自老，天际月常圆
冰壶含雪魄，银汉漾金辉
薄帷鉴明月，高情属云天
皓月无幽意，清风有激情
清光同会合，秋色正半分
露从今夜白，月是故乡明
九州共明月，百族庆团圆
一曲霓裳传玉笛，四围云锦拥金徽
几处笙歌留朗月，万家箫管乐中秋
玉轮光满大千界，银汉秋澄三五宵
月静池塘桐叶影，风摇庭幕桂花香
叶脱疏桐秋正半，花开丛桂夜初香
金鸡啼鸣天破晓，嫦娥起舞月高悬
喜得天开清旷域，宛然人在广寒宫
人逢大治无穷乐，月到中秋分外明
海上蟾生情共寄，天边鸟倦念当归
海畔骊龙珠复得，天心兔镜初磨
笙歌声里千家好，饵饼香中百岁心
月下有楼皆博饼，天涯无客不思家
三五良宵秋澄银汉，大千世界光满玉轮
桂花开际香云成海，月轮高处玉窟为宫
银汉无尘水天一色，金商应律风月双清
月兔霜娥上方拱照，琼楼玉宇到处沾光

重阳节对联

三三迎节令，九九乐芳辰
东篱开寿菊，南陌献嘉禾
冒雨先寻菊，迎晴便插萸
院闭青霞入，松高老鹤寻
秋奉椿萱茂，菊同兰桂馨
拈菊欣忆旧，抚幼励承先
一片秋香世界，几层凉雨阑干
步步登高开视野，年年有度喜重阳
登高喜赏登高节，赏菊畅饮菊花酒
年高喜赏登高节，秋老还添不老春
黄菊绮风村酒熟，紫风临水稻花香
孟参军龙山落帽，陶居士三径衔杯
劝君一醉重阳酒，邀月同观敬老乡

国庆节对联

人民万岁，中华长春
山河壮丽，岁月峥嵘
万民有庆，百族共和
龙腾虎跃，燕舞莺歌
山河不老，日月长恒
江山永固，神州永春
国光勃发，民气昭苏
普天同庆，日月增辉
山河千古秀，平野万象新
山河十月秀，祖国万年春
万民皆喜庆，百族共繁荣
五星映北斗，四化壮河山
文明新社会，锦绣好河山
同心兴大业，携手振中华
百族歌同庆，九州喜共荣
国富山河壮，民强天地新
祖国春如海，人民力胜天
祖国有天皆丽日，神州无处不春风
祖国江山期一统，人民事业颂千秋
松翠柏青山秀美，俗淳风正国昌隆
看东方睡狮苏醒，喜中华巨龙腾飞
国势中兴民有望，秋怀更庆蟹初肥
高秋好赋腾飞曲，盛世当歌奋进诗
枫红两岸山河美，光照九州日月新
国趋昌盛人趋富，花爱阳春果爱秋
百族一心同报国，五星万代总描天
锦绣河山非昔比，风流人物看今朝
鲜花遍地香四海，红日当头照九州
旗展五星光日月，花开四季丽山川

二、喜庆祝贺对联

春季婚联

春融花并蒂，日暖树交柯

柳欲先梅绿，春将合镜妍

春花绣出鸳鸯谱，明月香斟琥珀杯

春露滋培连理树，春风吹放合欢花

蝶趁好花欣结伴，人舞盛世喜成亲

花好月圆欣喜日，桃红柳绿春时

佳儿佳女成佳偶，春日春人舞春风

两情鱼水春做伴，百年恩爱花常红

鸾凤和鸣春风得意，妻贤夫德幸福无边

花好月圆春风得意，鸳鸯合好庆三春

鸾凤和鸣昌百世，燕莺比翼壮志凌云

日丽风和门庭有喜，琴耽瑟好金玉其相

桃符新换迎春帖，兰闺日晴燕双飞

杏坛春暖花并蒂，椒酒新斟合卺杯

百花齐放爱情花更美，万木争春连理木常青

庆新春新春又办新事，贺佳节佳节喜成佳期

夏季婚联

荷开并蒂，芍结双花

绿竹恩爱意，榴花新人情

翡翠翼交连理树，藻芹香绕合欢杯

槐荫连枝千年启瑞，荷开并蒂百世征祥

麦浪芳菲莺花共艳，桃潭浓郁鱼水同欢

秋季婚联

喜望金菊放，乐迎新人来

百合香车迎淑女，中秋朗月照宾朋

秋色清华迎吉禧，威仪徽美乐陶情

人间好句题红叶，天上良缘系彩绳

冬季婚联

红梅开并蒂，雪烛照双花

风振双飞翼，梅开并蒂花

梅雅兰馨称上品，雪情月意缔良缘

咏雪庭中迎淑女，生花笔下是才郎

偕年佳偶同心结，凌雪梅花并蒂开

双星牛女窥银汉，并蒂芙蓉映彩霞

喜看新郎争彩桂，欣迎淑女乐留枫

结婚洞房联

玉室新人笑，洞房喜气浓

屏中金孔雀，枕上玉鸳鸯

喜气满庭院，恋歌盈洞房

花好月圆甜蜜夜，情投意合新婚期

宝镜台前人似玉，金莺枕畔语如花

新婚之夜心相印，白首之年爱更深

紫箫吹出蓝桥月，青鸟翔来彩屋春

嫁女婚联

好女嫁出成贤妇，佳音频传到娘家

娘家既已芳声著，婆屋定然美德彰

当媳须知勤俭好，治家应教子孙贤

喜看淑女成佳媳，乐让东床唤泰山

东床幸选乘龙婿，旭日增辉嫁女天

迎佳婿百年好合，嫁爱女万事如意

老人婚联

夕阳无限好，萱草晚来香

晚年成美事，老骥结良缘

暮年欣交贴心伴，余生乐度幸福秋

新知长相知知心知意知冷暖，老伴永做伴伴读伴读伴游伴春秋

女寿星用联

秀添慈竹，荣耀萱花

萱堂日永，兰阁风薰

慈萱春不老，古树寿长青

慈颜青云护，灵芝绛雪滋

天朗气清延晷景，辰良日吉祝慈龄

恭俭温良宜家受福，仁爱笃厚获寿保年

兰阁风薰瑶池益算，慈闱设帨筹算无疆

曲水湔裙春光正好，慈闱设帨筹算无疆

彩绚琼枝萱堂日暖，春生玉砌鸳佩风和

萱茂华堂辉生锦帨，桂开月殿曲奏宽裳

花发金辉香蕙玄圃，斑联玉树春永瑶池

表彰庆功联

花献革新者，功昭创业人

业著光荣榜，花开报喜春

作贡献青春灿烂，勇登攀事业辉煌

振兴进取展鹏举，改革创新纵马腾

奖杯凝聚千钧力，锦匾汇融万缕情

功高且把云为鉴，誉重宜将岭作师

声声颂誉催人奋，朵朵红花问党红

改革涌新潮群龙戏水，振兴挥壮志大浪催舟

巨龙崛起英雄兴大业，华夏腾飞时势造新人

伟业方兴功颂英豪报国，宏图大展名传

壮志凌云英雄奇迹惊天宇，凯歌动地时代新潮奏乐章

业绩辉煌无愧英雄本色，鹏风浩荡首推志士精神

校庆联

桃李满天下，梓楠遍五洲

教坛千古业，桃李一园春

校园迎隽秀，桃李向阳红

讯传连四海，校庆汇三江

洒下园丁千滴汗，赢来桃李一堂春

春催桃李遍天下，雨润栋梁竖九州

花枝竞秀须雨露，桃李争荣靠园丁

竹笋破土傲霜雪，松木参天作栋梁

园中桃李年年艳，国厦栋梁节节高

看今日育李栽桃结硕果，待明朝生光拔萃尽英才

豪杰挺生敢教梓楠成大栋，英才乐育欣期学子步青云

庆贺升学联

十年学子苦，半世父兄恩

升学阖院喜，起步九天高

春色常昭志士，才华乐奉勤人

青春有志须勤奋，学业启门报苦辛

自古风流归志士，从来事业属良贤

苦经学海不知苦，勤上书山自恪勤

天下兴亡肩头重任，胸中韬略笔底风云

书山高峻顽强自有通天路，学海遥深勤奋能寻报探宝门

大本领人平素不独特异处，有学识者终生难有满足时

入学喜报饱浸学子千滴汗，开宴鹿鸣荡漾恩师万缕情

跬步启风雷一筹大展登云志，雄风惊旧月十载自能弄海潮

三、其他对联

集李白诗句对联

桂子落秋月，荷花羞玉颜

闲吟步竹石，长醉歌芳菲

心悬万里外，兴在一杯中

长风破浪会有时，直挂云帆济沧海

浣溪石上窥明月，向日楼中吹落梅

死生一度人皆有，意气相倾山可移

集杜甫诗句对联

读书难字过，回首白云间

风逆花迎面，山深云濡衣

甘从千日醉，耻与万人同

穷愁但有骨，诗兴不无神

挺身艰难际，张目视寇仇

闻说江山好，终嗟风趣频

倚杖看孤石，开林出远山

中天悬明月，绝代有佳人

不知明月为谁好，更有澄江消客愁

侧身天地更怀古，独立苍茫自咏诗

剪取吴淞半江水，安得广厦千万间

集苏轼诗词对联

名随市人隐，心与古佛闲

人有悲欢离合，月有阴晴圆缺

才大古来难适用，人生何处不相逢

未成小隐聊中隐，可得长闲胜暂闲

遥看北斗挂南岳，堂撞大吕应黄钟

集毛泽东诗词对联

风雪送春归，飞雪迎春到

百万工农齐踊跃，六亿神州尽尧舜

天兵怒气冲霄汉，帝子乘风下翠微

山舞银蛇原驰蜡象，鱼翔浅底鹰击长空

惜秦皇汉武略输文采，数风流人物还看今朝

江山如此多娇飞雪迎春到，风景这边独好心潮逐浪高

万马战犹酣不周山下红旗乱，行军情更迫黄洋界上炮声隆

高峡出平湖云横九派浮黄鹤，天兵征腐恶风卷红旗过大关

十二生肖对联

子鼠

丙名世德，子夜凯旋

丙年兴旺，子民腾欢

百年推甲子，福地在春申

苍松随岁古，子鼠与年新

十二时辰鼠在首，一年四季春为头

莺歌燕舞春添喜，豕去鼠来景焕新

丑牛

牛耕芳草地，鹊舞艳阳天

瑞雪迎春到，金牛贺岁来

有福人家牛报喜，无边春色燕衔来

牛耕沃野千山笑，雪映红梅小院香

鼠年谱就惊天曲，牛岁迎来动地诗

玉碗生光辉琥珀，金牛焕彩耀星辰

寅虎

牛辞胜岁，虎跃新程

龙腾虎啸，腊尽春回

忠诚牛品格，奋勇虎精神

春风方入户，虎气又临门

新春迎大吉，猛虎跃高峰

虎跃龙腾国瑞，春华秋实年丰

卯兔

山中虎啸昌新运，月里兔欢启宏图

门户临风迎春入，高楼触月接兔归

月里嫦娥舒袖舞，人间玉兔报春来

岁首喜看玉兔跃，耳边犹有金龙吟

常在蟾宫攀桂树，今临禹甸送丰年

玉兔出行满天春色，山君归隐一路雄风

辰龙

万方春浩荡，四海龙腾飞

龙开新世纪，人遇好年华

辰时龙起舞，春日燕翻飞

喜庆龙年好，欢歌国运昌

桃李九州馥郁，蛟龙四海腾飞

海上神龙跃起，梅梢春信初来

巳蛇

山舞银蛇景，梅香瑞雪春

龙年迎胜纪，蛇岁发生机

蛇衔长寿草，燕舞吉祥家

捷报飞新宇，春风乐小龙

致富欣祝福，银蛇喜迎春

爆竹欣祝福，银蛇喜迎春

午马

人欢马叫，春和景明

百花齐放，万马奔腾

三春播喜气，万马荡雄风

马跃阳关道，春回杨柳枝

神鞭催骏马，祖国壮金瓯

腊鼓催青骏，春风策紫骝

未羊

马驰万里，羊恋千山

羊迎大吉，岁纳永康

三羊开泰日，万事亨通年

马年腾大步，羊岁展宏图

喜鹊登枝祝福，灵羊及地呈祥

立志当怀虎胆，求知莫畏羊肠

申猴

玉宇迎春至，金猴献寿来

世纪春光好，猴年气象新

宏图开玉宇，盛世显金猴

神猴翻筋斗，赤鲤跃龙门

金猴方启岁，俊鸟又催春

群猴齐祝福，举国共迎春

酉鸡

山高半片月，春晓一声鸡

玉宇清风夜，金鸡淑景春

旭日光天地，金鸡报吉祥

鸡唱康平世，犬蹲守夜勤

鸡舞司晨早，犬蹲守夜勤

金鸡辞禹甸，玉犬乐尧天

戌狗

犬守平安日，梅开如意春

戌日耀吉瑞，狗年臻福祥

德禽鸣福寿，义犬保平安

金鸡辞禹甸，玉犬乐尧天

亥猪

一年春为首，六畜猪为先

人开致富路，猪拱发财门

守家夸玉犬，致富赞金猪

春新猪似象，世盛国腾龙

猪肥家业旺，春好福源长

猪拱财源旺，龙腾国运昌